Et Vincent s'est tu...

Du même auteur,
sur la vie et l'œuvre de Vincent :

L'affaire Gachet, « l'audace des bandits »
Editions du Layeur, Paris, 1999.

Vincent avant Van Gogh, l'affaire Marijnissen
Les Impressions Nouvelles, Bruxelles, 2003
Van Gogh: Original oder Fälschung?
- Der Streit um die Sammlung Marijnissen
Rogner und Bernhard Verlag, Hamburg, 2004

La folie Gachet – Des Van Gogh d'outre-tombe
Les Impressions Nouvelles, Paris, 2009

Quatre faux Van Gogh d'Arles parlent
Create Space, France, 2014

En collaboration avec Hanspeter Born,
– *Die verschwundene Katze*, Echtzeit Verlag, Bâle, 2009
– *Schuffenecker's Sunflowers & Other Forged Van Goghs*
Amazon, Kindle Direct Publishing, 2014

A paraître en 2014 :

en français :
La fabuleuse histoire du Jardin à Auvers
Un Van Gogh aux orties

en anglais
By His Own Hand
A van Gogh Thrown on the Scrapheap

Et Vincent s'est tu…

Benoit Landais

Dixième année. — N° 31. Le numéro : **25** centimes. Dimanche 3 Août 1890.

L'ART MODERNE

Dimanche 3 Août 1890.

PARAISSANT LE DIMANCHE

REVUE CRITIQUE DES ARTS ET DE LA LITTÉRATURE

Comité de rédaction : Octave MAUS — Edmond PICARD — Émile VERHAEREN

MORT DE M. VINCENT VAN GOGH

Vous êtes prié d'assister aux Convoi, Service et Inhumation de
Monsieur Vincent VAN GOGH
ARTISTE-PEINTRE
Décédé en son domicile, à Auvers-sur-Oise, le Mardi 29 Juillet 1890, dans sa 37e année ; qui se feront le Mercredi 30 Juillet, à 2 1/2 heures précises.

On se réunira, 2, place de la Mairie, à Auvers-sur-Oise.

DE PROFUNDIS.

Cette lettre navrante, nous venons de la recevoir, et immédiatement tout le passé d'art de ce jeune grand peintre nous traverse, en éclairs, l'esprit. Depuis les cinq ans que nous avions rencontré quelques-unes de ses œuvres, chez les petits marchands modestes des rues Chauzal et Blanche, nous suivions ses coups de pinceau à chaque exposition des *Indépendants*. Et toujours sa couleur violente, broyée de lumière et de force, triomphait. Dans la mêlée des toiles, les siennes étaient comme des porte-drapeaux. On les voyait de loin crier leur audace de tons. C'étaient des excitations aux révoltes, des folies rouges de guerre. On eût dit qu'en des pâtes embrasées, le peintre dessinait ses sujets avec des burins implacables. Toute l'exaspération de l'art actuel s'y prouvait.

Ce n'était pas la réalité qui le tentait, c'était la vision incendiée des choses. Quand il titrait ses envois : *la Vigne rouge*, il peignait le vin enflammant un cerveau ; quand il titrait : *le Lierre*, on avait la sensation d'une force myriadaire de verdure qui montait du sol vers les arbres pour étouffer toute une forêt.

Au dernier Salon des *Indépendants*, des paysages cosmiques où les forces de la terre conflagraient, indiquaient une nouvelle voie ouverte — que la mort, tout à coup, ferme.

Table des matières

Introduction	3
1 Du jeune Van Gogh à Vincent	7
2 Vincent	23
3 Auvers	49
4 Coda	73
Appendice	
– dates des lettres de juillet 1890	81
– 648/RM 20 au 10 juillet 1890	83

Ce que Victor Hugo dit à propos d'Eschyle
«On tua l'homme, puis on dit:
«élevons pour Eschyle une statue en bronze»
*me revient à l'esprit chaque fois que
j'entends parler d'exposition d'œuvres d'un tel,
et je ne prête plus guère d'attention à la statue en bronze,
non que je désapprouve l'hommage public,
mais parce que j'ai alors une arrière-pensée:
on tua l'homme.
Eschyle fut simplement banni,
mais le bannissement équivalait pour lui
à un arrêt de mort
comme c'est souvent le cas.»*
Vincent à Theo, vers le 25 juin 1883

Introduction

Le suicide hante longtemps ceux qu'il laisse désemparés. Le renoncement à vivre paraît plus incompréhensible encore lorsque le suicidé semblait avoir trouvé un sens à sa vie. Il interroge durablement quand la renommée universelle posthume d'un grand regretté lui a conféré valeur d'exemple, amplifiant le sentiment de gâchis.

Prétendre élucider l'ensemble des raisons qui ont armé le bras de Vincent, parti sans dire au revoir, est bien évidemment une gageure hors de portée. Il est néanmoins possible de survoler sa vie en tentant de cerner ce qui a conduit au désastre, de rassembler les pièces négligées du dossier, de recenser les formules de sa Correspondance trahissant une existence précaire, révélant des jours en danger.

Diverses hypothèses ont été risquées sur sa disparition abrupte, demandant : *Qui a tué Van Gogh ?*, thème récemment repris impliquant une main tierce, mais l'examen des documents ne laisse pas de doute sur la mort voulue du «*Suicidé de la société*». On pourrait se satisfaire du flou, des éléments de réponses ou des pistes fournies par la très abondante littérature sur «Van Gogh» si, déguisée en progrès de la connaissance, la marche de la légende ne se chargeait de brouiller toujours davantage la lecture.

Paradoxalement, le fossé entre les données brutes et les interprétations proposées s'est creusé au fil des célébrations de l'art de Vincent. La question de sa mort tragique s'invitant à chaque fois – souvent comme argument promotionnel de l'œuvre – les commentaires se sont amoncelés en une montagne magique dont les flancs ne révèlent plus les strates. La notoriété des proches du drame s'est alimentée des sédiments précédents : Theo le frère aimant réputé mort de chagrin, Johanna Bonger sa jeune femme et leur bébé âgé de six mois au moment du drame qui consacreront une partie de leur vie à la gloire de l'obsédant disparu, Dries le beau-frère, Gachet, le docteur censé veiller sur un patient un temps ami, mais aussi le cercle élargi de la famille ou Julien Tanguy, le marchand parisien chez qui

l'œuvre française était en dépôt, ou encore Paul Gauguin, resté en contact après le fiasco de leur séjour commun en Arles.

Les mots des témoins ont été traqués, ceux du peintre Émile Bernard qui assiste à l'enterrement, ceux de la fille de l'aubergiste tardivement interrogée, d'autres se sont greffés comme ceux du thanatophile fils du docteur Gachet, qui s'est aménagé un rôle. Chacun des personnages a gagné en renom à mesure de la célébrité croissante de Vincent. La gloire appelant la gloire, tous ou presque ont aujourd'hui leurs partisans et plusieurs, Vincent compris, leurs détracteurs. L'un ne manque pas de pourfendre le fou – une récente exposition néerlandaise demandait à chacun de donner son opinion, fou ou génie – et on fait valoir qu'il coûtait cher à son frère. Gauguin est taxé d'ingratitude, le docteur Gachet a été copieusement assassiné de divers côtés après avoir été présenté comme l'homme de la situation. Des témoignages, jadis regardés comme essentiels, sont maniés avec de soigneuses pincettes, d'autres écartés resurgissent. Faux témoins et surinterprétations inspirent les biographes en quête de nouveauté, tandis que grandissent les figures de Theo et de son épouse toujours plus célébrées.

Dans le théâtre d'ombres d'un passé transformé en magasin libre service, un consensus manufacturé, sans cesse retouché par la parole autorisée, est parvenu à estomper, si ce n'est à escamoter, le nœud du drame. On oublie que Vincent a cessé de peindre, qu'il a soudain renoncé à la si chèrement acquise «*facilité de produire*», pour déplorer qu'il n'ait rien vendu.

Médiocrité ordinaire plus que complot en tant que tel, triomphe du discours sur le discours, distances prises d'avec les sources, la question du renoncement de cet artiste de formidable envergure a été reléguée : il y avait-il place pour lui ?

Les documents ont été éparpillés et des annotations bienveillantes ont détourné l'attention. Les chercheurs déférents ont escamoté les faits encombrants et l'on s'est contenté d'aménager cette vérité-là. L'orthodoxie a confié à quelques zélateurs le soin de pourfendre une curiosité qu'elle feint d'ignorer et que le temps se charge d'ensevelir. L'ignorance a fait le reste. On ne cherche plus, on recopie. On ne déduit plus, on imagine, faisant cohabiter cent vérités concurrentes.

Des lettres décisives ont été reléguées hors du corpus des « 902 lettres » de la nouvelle *Correspondance* publiée. Elles ont été munies de dates erratiques qui les privent de leur sens. Les intérêts de la famille Van Gogh, parvenue à garder la haute main, sont saufs. La veuve de Theo et ses descendants ont eu l'avantage du tri des archives, des publications sélectives, de la censure, des premiers commentaires, du contrôle. Ils ont obscurci l'entendement, faussé toutes les menées biographiques, et continuent à le faire, via des chercheurs maison, au-delà de la levée de l'embargo sur les documents, il y a dix ans.

L'histoire proposée est désormais au goût du jour, lisse et pauvre, banalisée et niaise. Elle est asservie à toute une série de valeurs modernes, parasites, calculées, réécrites, négociées. Occultation de la réalité des choses, une lecture officielle prévaut qui ne dit pas son nom. L'inadvertance presque serait en cause, justifiant l'oubli. Il n'est pourtant pas de raison de se contenter de la soupe servie. Un retour aux sources s'impose pour marquer quelques repères du chemin.

Vincent ne faisait rien au hasard. Il s'est tué. Pourquoi ?

1

Du jeune *Van Gogh* à *Vincent*

Que l'on ne soupçonne aucune familiarité dans l'usage exclusif de : « Vincent » dans ces pages. Il se faisait appeler ainsi par ses amis et devenait « Monsieur Vincent » lorsqu'ils y mettaient les formes. Il est « le Sieur Vincent » lorsque le médecin-chef de l'hôpital écrit au maire d'Arles. Hormis pour évoquer sa jeunesse, « Van Gogh » est impropre, irrespectueux de sa volonté exprimée. L'adulte a clairement rejeté le patronyme honni en affirmant : « *En fait de caractère, je diffère beaucoup de plusieurs membres de la famille et, au fond, je ne suis pas un* « *Van Gogh* ».[411] Il a récusé les valeurs, dénoncé la vanité de l'arrogant souci de « *rang* » de « *messieurs Van Gogh* ».[432] Il a assez enduré leur mépris et souffert de leur rejet pour éviter d'affubler sa dépouille de leur patronyme.

A l'exception d'une courte « nouvelle » de jeunesse, son œuvre d'artiste n'est jamais signée que *Vincent*. Ses lettres ne mentionnent « Van Gogh » que par grande exception : une missive adressée, à l'occasion d'une exposition, à Octave Maus qu'il ne connaît pas, quelques courriers à un logeur ou l'autre pour signaler son adresse postale, rien de plus.

Le prénom du fils, petit-fils, neveu et cousin de pasteurs calvinistes néerlandais en vue a perdu sa fonction initiale pour devenir nom d'artiste. Et c'est de l'artiste qu'il s'agit ici, de l'homme-artiste.

Depuis Arles – mutilant au passage le patronyme récusé – il réclame à Theo son abandon. Le commandement, formulé dans une lettre du 25 mars 1888 faisant référence à l'exposition de plusieurs toiles aux *Salon des Artistes indépendants*, aurait dû être inviolable : « *Mais – quoique pour cette fois ci cela ne fasse absolument rien – dans la suite il faudra insérer mon nom dans le catalogue tel que*

je le signe sur les toiles, c. à d. Vincent et non pas Vangogh pour l'excellente raison que ce dernier nom ne saurait se prononcer ici»[589]. Le refus de répéter «*ce dernier nom*» souligne que *l'excellente raison*, avancée par un homme qui maîtrise quatre langues, est une fausse bonne raison. Il sait fatalement que chaque langue trouve le moyen de prononcer un nom étranger, fut-il, à la hollandaise, dérivé de la ville allemande de Goch, de Rhénanie-du-Nord-Westphalie. Il n'ignore pas que, chaque jour, dans sa boutique parisienne, son frère l'entend résonner prononcé à la française. Il n'a non plus pu ignorer *gogo*, ou *goguette* (jadis orthographié *goghète*).

On ne saurait donc s'affranchir de l'injonction sans trahir la mémoire de celui que l'on prétend honorer, sans le transformer en ce qu'il a rejeté. Sans doute pourrait-on hésiter, s'il avait passagèrement, ou bien sur un coup de tête, renoncé à son patronyme, mais il n'en est rien. Il a suffisamment précisé ce qui le révulsait et la profondeur de sa rupture pour lever toute ambiguïté. Les exemples de son rejet polymorphe sont légion. Abandonnant à jamais les Pays-Bas, lorsqu'il part pour Anvers en 1885, il laisse échapper un libératoire cri du cœur: «*Tout compte fait, je suis plus étranger qu'un étranger à la famille, voilà d'un – adieu à la Hollande, voilà de deux. Ça soulage parfois.*»[551] La rupture sera, cette fois-là aussi, particulièrement radicale, arrivant à Paris six mois plus tard, il délaisse sa langue maternelle pour lui préférer celle de Voltaire, plus tard sa sonorité elle-même l'exaspérera.

Si les jeunes années sont, par force, celles de «Vincent», ainsi désigné dans sa famille – peut-être un temps surnommé «Vin»[1] – il y aura ensuite celles du jeune Van Gogh, apprenti bourgeois qui bifurquera après une entrée réussie dans la vie active.

L'actuelle image de «Van Gogh» est d'un maigre secours pour tenter de saisir la déroute qui ne semblait pas écrite au départ d'une vie promise au conformisme. Pour en cerner l'évolution, il est nécessaire de réexaminer quelques éléments saillants et divers repères biographiques négligés, ou lus avec les lunettes déformantes, empruntant, sans trop se soucier des entraves, aux facilités qui bâtissent les légendes. Introspecteur avisé, Vincent a, d'une formule, invité par avance les scrutateurs de sa vie à montrer un peu de finesse: «*Mon brave, n'oublions pas que les petites émotions sont les grands capitaines de nos vies et qu'à celles-là nous y obéissons sans le savoir.*»[790]

[1] Cf. B. L., *L'Affaire Marijnissen*

Il n'est que très peu d'éléments tangibles dans le crible auquel sa jeunesse a été passée, si ce n'est que l'on voit un enfant pensif, précédé d'un homonyme mort-né, voulu exemplaire dans une famille toujours plus nombreuse. Il est l'aîné une fratrie d'autant plus close que le père, pasteur issu d'une branche intégriste de la Réforme, révérend aux maigres émoluments, est ministre d'un culte minoritaire, perdu dans un bourg du Brabant catholique flamand. La férule paternelle, qu'il assimilera plus tard au «*rayon noir*», lui laissera le souvenir d'une jeunesse «*sombre et froide et stérile*».[403]

Il quittera son village à onze ans, vivant son admission au pensionnat comme un abandon. Il ne semble pas y avoir davantage de fait notable jusqu'à l'entrée en apprentissage de ce tout jeune homme qui n'a pas cinq années de scolarité complètes. A seize ans, par prébende népotique, il débute chez Goupil à La Haye. Il intègre alors la succursale hagoise de la principale maison internationale de commerce d'art, galerie jadis dirigée par son oncle Vincent, surnommé «l'oncle Cent», désormais associé à Goupil. L'oncle est «double», deux frères ont épousé deux sœurs, et Vincent demeure sous étroit contrôle. Son salaire est malingre et il est mené à la dure par Hermanus Tersteeg, de huit ans plus âgé, gérant tout dévoué à la cause de l'oncle. Vincent raillera sa rigidité, l'affublant plus tard d'un : «*Son Excellence*». L'adolescent, qui se passionne pour son travail, malgré deux premières années «*assez déplaisantes*»[312] semble avoir donné satisfaction jusqu'à un jour de 1873 où, à vingt ans, il est soudain muté à Londres.

Généralement décrite comme une «promotion au sein de la firme», cette mutation soudaine n'en présente pas les attributs. Elle est brusquement décidée, son nouveau salaire ni les conditions d'accueil ne sont fixés, il n'a pas eu l'occasion de se perfectionner dans une langue qu'il maîtrise mal. Il faut donc aller chercher ailleurs les motifs de la nouvelle affectation évidemment imposée par l'oncle. La correspondance qu'il a entamée avec Theo, son cadet de quatre ans qui, quelques mois plus tôt, a rejoint, malgré lui, lui aussi à seize ans, la branche bruxelloise de la firme est d'abord muette. Elle le sera moins par la suite lorsque Vincent lui indiquera quels lieux ne fréquenter que faute de pouvoir faire autrement. La correspondance familiale est elle, chargée de sous entendus. La mutation éloignement qui donnera à Vincent le sentiment d'avoir été banni. Il le fut. Si son attitude professionnelle étant apparemment exemplaire, l'aspect de sa vie de jeune

homme sur laquelle l'inquisition sociale d'alors transigeait peu l'était moins : la tentatrice, la pécheresse !

Il évoquera plus tard ses désirs et de manière imagée les passions qui l'ont alors envahi : « *C'est précisément parce que l'amour est si fort que nous ne sommes pas capables, la plupart du temps, dans notre jeunesse (j'entends l'âge de dix-sept, dix-huit ou vingt ans), de diriger notre barque. Les passions sont les voiles de la barque, vois-tu. Celui-là qui, à l'âge de vingt ans, s'abandonne tout à fait à son sentiment, capte trop de vent. Sa barque se remplit d'eau et – il sombre – à moins qu'il ne finisse par remonter à la surface.* »[183] A-t-on craint outre sa fréquentation des maisons que sa présence ne menace le récent mariage de Caroline Hannebeek, cousine dont il est très proche ? Le fils de bonne famille, qui se forge bientôt une cohérence sexuelle à la lecture de *L'Amour* et de *La femme* de Jules Michelet a eu recours à l'amour tarifé et cela s'est su. La mère conseille bientôt à Theo de se rendre indispensable à son travail : « meilleur moyen d'éviter les tentations que tu rencontreras probablement, comme tout garçon ». Pour son aîné, elle sait.

Ce pourfendeur d'hypocrisie a-t-il laissé filtrer une confidence ? Certaines choses ne se tolèrent qu'en secret et ne se traitent que par allusion comme le fera, l'oncle Cent – fils du pasteur Vincent van Gogh – marié tard. Vincent résumera pour son frère l'essence de ce qui s'apparente à un propos d'affranchi s'adressant à un jeune homme déniaisé : « *Il se peut que j'ignore le surnaturel, mais, les choses naturelles, je les connais toutes !* »[38]

L'arrivée en Angleterre débarrasse le jeune adulte du carcan du contrôle social calviniste, mais elle le prive de ses liens avec sa famille dont il demeure proche. Il regrette sa vie à La Haye où il avait trouvé un second chez lui. Faisant contre médiocre fortune bon cœur, il s'adapte et est content que son emploi le laisse libre dès six heures en semaine et dès quatre le samedi.

Sa passion pour l'art ne faiblit pas, il lit, se promène et visite la ville et ses musées. Son salaire augmente d'un tiers, il gagne désormais trente-six fois ce que gagne Theo qui débute, davantage que leur père aussi. Mais chaque sou compte. A l'échéance des trois premiers mois, il déménage pour un hébergement chez Ursula Loyer et sa fille Eugénie. Sa chambre bon marché lui permet d'économiser 15 % de son salaire, son père y verra la marque d'un esprit avisé.

L'histoire s'accrédite d'un amour déçu de Vincent pour Eugénie, plus jeune que lui d'un an, déboire qui l'aurait conduit à une dépression durable. En l'absence de commentaires de l'intéressé, il n'y a, pour soutenir cette hypothèse, que de rares choses vagues, déduites de la correspondance familiale. Le premier indice est une intuition d'Anna, fille aînée des Van Gogh qui, se disant à l'affût de potins, suspecte, du haut de ses dix-huit printemps, un amour entre son frère et Eugénie, que Vincent lui annonce pourtant fiancée. Anna a reçu simultanément leurs lettres, celle de Vincent l'invitant à correspondre avec Eugénie qu'il apprécie et qu'il dit regarder comme «une sœur». Sachant que, deux mois auparavant, Anna a réussi son examen d'anglais, on peut tout autant entrevoir, derrière le conseil de Vincent, un subtil préparatif d'aîné, afin qu'Anna puisse être facilement hébergée si elle décidait de venir travailler, elle aussi, en Angleterre, ce qu'elle fera. La lettre de Vincent est perdue, mais la partie retranscrite, qui réclame à Anna d'être discrète et de ne rien supposer d'autre que ce qu'il a écrit, n'apparaît pas comme une confidence d'épris.

La méfiance maternelle, qui déplore «trop de secrets» chez les Loyer, ne semble pas moins s'alimenter d'un fantasme. La mère dénonce ce qui n'est pas, pour elle, «une véritable famille». Sans doute redoute-elle que «*the old lady*» n'attire son innocent rejeton dans des rets de veuve joyeuse. Elle n'a peut-être pas tort. Basique, répondant à Theo qui grandit, Vincent dégaine bientôt un souvenir de Michelet: «*il n'y a pas de vieille femme*» [...] *aussi longtemps qu'elle aime et qu'elle est aimée*». Il précise avoir reçu ces mots comme la bonne parole: «*Pour moi, ce livre a été une révélation, et en même temps un évangile*».$_{27}$ Il a pris soin d'édulcorer, ne reprenant que plus tard, en remodelant un peu au passage: «*Toute, à tout âge, si elle aime et si elle est bonne, peut donner à l'homme non l'infini du moment, mais le moment de l'infini.*»$_{193}$

Le troisième indice avancé est le départ de chez les Loyer de Vincent et d'Anna venue le rejoindre. Ils déménagent à peu de distance de là un mois après son arrivée. Rien n'indique cependant qu'un *clash* soit à l'origine de cette décision. De nouveau à Londres deux ans plus tard, Vincent rendra visite à son ancienne logeuse. Anodin, son commentaire ne reflète pas d'anciennes difficultés: «*De là, j'ai gagné Whitechapel, quartier pauvre de Londres, puis Chancery Lane et Westminster, enfin Clapharn, où je suis allé revoir Mme Loyer; c'était le lendemain de son anniversaire.*»$_{99}$ Deux phrases qui suivent, empreintes de logomachie prédicatrice, curieusement évacuées par la veuve de Theo des éditions publiées, ne semblent pas pouvoir prêter à interprétation: «*C'est réellement une veuve dans le cœur de qui les psaumes de David*

et les chapitres d'Isaïe ne sont pas morts, seulement endormis. Son nom est écrit dans le livre de la vie. »₉₉ Il ne signale pas d'autre visite lorsqu'il retourne plus tard dans son quartier.

Il y a bien la lettre de novembre 1881 dans laquelle Vincent, alors amoureux d'une cousine, disserte sur l'amour de jeunesse «*à 17, 18 ou 20 ans*», qui dit notamment: «*J'ai renoncé à une jeune femme et elle en a épousé un autre: je me suis effacé en lui restant fidèle en pensée. Fatal* »,₁₈₃ mais, sauf conclusion hâtive de sa part, la référence ne semble pouvoir être à Eugénie. Vincent, qui a quitté l'Angleterre fin 1876, n'a pas été averti de son mariage en avril 1878. Rien n'indique non plus que le «fiancé» de 1873 soit Samuel Plowman qu'Eugénie enceinte épouse cinq ans plus tard. La formule peut bien plus probablement renvoyer à Caroline Hannebeek à qui Vincent écrit, par exemple: «*Quels beaux jours furent ceux* «wenn wir beisammen waren». *Sachez bien que je ne vous oublie pas, mais écrire ne va pas aussi bien que je voudrais*».₁₂₆ La lettre dans laquelle il revient sur son passé dit: «*Qu'était donc l'amour que je nourrissais en ma vingtième année ?*»₁₈₃ La formule est littéraire, mais, là encore, sauf à croire qu'il ignore que la *vingtième année* – trois fois nommée dans la lettre – s'achève aux vingt ans révolus, elle ne saurait faire allusion à sa vie en Angleterre qu'il ne rejoint que dans sa vingt et unième année.

S'il semble acquis que la première défaite de vie, de celles qui endurcissent ou au contraire rendent l'existence plus précaire – «*Une expérience amère m'autorise à dire: je parle comme un homme qui a été vaincu; je l'ai appris à mes dépens*» – relève du drame amoureux, il est malaisé d'en définir les contours faute d'éléments fondés. «Le cœur à vingt ans se pose où l'œil se pose», dit le poète, les déboires ont pu être pluriels. A tout le mieux sait-on que le choc fut rude et durable: «*Quand j'étais plus jeune, je me suis imaginé un jour que j'aimais d'un œil, mais j'aimais réellement de l'autre. Résultat des années et des années d'humiliations*».₁₈₂

Jusqu'alors assez jovial, Vincent se renferme sur lui-même, se brouille avec sa sœur Anna, prend ses distances avec sa famille et écrit peu. Il déçoit ses parents qui avaient escompté un retour d'aide, pour eux un enfant est un investissement. Avant de quitter les Pays-Bas, il avait partagé avec eux le bonus doublant son mois et le père avait vu cela d'un bon œil, commentant pour Theo: «Comme c'est bien de Vincent. Il se rend compte qu'il peut nous aider, et il donne un bon exemple aux autres». Son silence change la donne et la mère s'inquiète: «Notre Vincent ne peut que se sentir

malheureux maintenant. Il a dévié de la vraie voie, à laquelle seule notre Seigneur accorde le bonheur et la joie de vivre. Nous espérons que ce n'est pas pour toujours, mais tant que cela dure, il y a toutes les raisons d'être inquiets, et nous ne pouvons cesser de l'être». En négligeant de tout faire pour réussir, il a, dans l'imaginaire familial, refusé la main tendue par Dieu. Entourage néfaste ? Pas même, il est seul. Sa vie de solitude s'installe.

L'oncle Cent est de nouveau mis à contribution et Vincent est envoyé à Paris à la mi-novembre 1874. La chose se fait manifestement sans l'accord du déplacé qui goûte modérément. Mécontent, il se dispensera d'adjoindre un mot lorsqu'il enverra un peu d'argent à ses parents. Il ira cependant passer Noël 1874 avec eux, avant de repartir travailler à Londres. La galerie qui ne servait jusqu'alors que les professionnels a déménagé et va s'ouvrir au public. Il ne le rencontrera pas.

En mai, 1875, peu après une visite à Londres de Cornelius-Marinus, autre oncle marchand d'art, et de Tersteeg, son ancien chef de La Haye, il est envoyé à Paris pour deux mois et remplacé dans son travail par Richard Tripp futur marchand qu'il définira comme un «*loup de fric*»[409] dans une lettre disant à Theo qu'il est préférable d'être assommé qu'assommeur, Abel plutôt que Caïn.

Ce nouvel éloignement l'a fâché. C'est la seconde fois qu'il est supplanté. Lorsqu'il était parti pour Londres, Theo l'avait bientôt remplacé à La Haye, occupant son poste et son ancienne chambre. A l'issue des deux mois, il est maintenu à Paris où il y aura bientôt une troisième fois. Harry Gladwell, jeune homme en formation chez Goupil devenu son ami, avec qui il logeait d'abord à Paris avant d'être hébergé chez un autre employé de la maison, va le déloger : «*Gladwell va peut-être reprendre son ancienne chambre, il obtient l'emploi que j'avais à la galerie*». Pour Vincent, Goupil, c'est fini. A son retour de Noël, congé pris sans autorisation, Etienne Boussod, son patron l'a convoqué et lui a extorqué sa démission sous les trois mois réglementaires. L'oncle Cent a lâché le neveu qui ne fait plus l'affaire. Six ans et demi de maison se soldent, avec ce cadeau d'anniversaire de ses 23 ans.

Une fable veut que, dépité de voir l'art devenir marchandise, Vincent se soit rebellé et qu'il faille voir là l'origine de sa radicalisation et le motif de son renvoi. Rien ne l'atteste et il s'agit manifestement d'une construction alimentée par ses écrits plus tardifs, lorsque son statut d'artiste et la trop

mince perspective de pouvoir vivre de son art auront forgé une nouvelle cohérence. Ainsi, lorsqu'il retournera vivre chez ses parents, alors établis à Nuenen, après quatre années de travail inlassable : «*Me trouverais-tu trop sceptique, si je te déclare que je crois possible qu'un certain nombre de grands commerces d'objets d'art, par exemple Le Moniteur Universel, périclitent dans peu d'années et tombent en décadence, aussi vite qu'ils se sont développés ? Le commerce d'objets d'art s'est développé en peu d'années par rapport à l'art même. Seulement, il est devenu une espèce de spéculation de banquiers, il l'est encore – je ne dis pas tout à fait – je dis simplement : beaucoup trop. Et pourquoi – pour autant qu'il est agiotage – ne finirait-il pas comme le commerce des tulipes, par exemple ? Tu me feras observer qu'une toile n'est pas une tulipe. Évidemment, il y a une différence énorme, et il va de soi que je m'en rends parfaitement compte, moi, qui aime les toiles et n'aime point les tulipes. Mais je prétends que beaucoup de richards, qui acquièrent des toiles coûteuses pour une raison quelconque, ne les achètent pas à cause de la valeur artistique qu'ils leur découvrent – ils ne se rendent pas compte de la différence entre une tulipe et une toile, comme nous. Eux, les spéculateurs, les pochards blasés, et qui encore ? – achèteraient aussi bien des tulipes, comme autrefois, à condition que cela dénote un certain chic. Il y a des amateurs authentiques et probes, soit – mais il serait téméraire d'affirmer qu'un dixième des affaires traitées – le pourcentage est peut-être beaucoup moins élevé – repose vraiment sur la foi en l'art. Évidemment, je pourrais disserter longuement, à l'infini, sur ce problème, mais je crois que tu seras d'accord avec moi, même si je n'insiste pas davantage, pour dire qu'on vend dans le commerce d'objets d'art beaucoup de choses dont l'avenir nous dira peut-être que ce n'est que du vent.*»[409]

La désaffection – «*Au magasin, je ne fais que ce qui me tombe sous la main*»[55] – a gagné l'employé jadis zélé – «*dans un entourage de tableaux et de choses d'art, tu sais bien que j'ai alors pris pour cet entourage-là une violente passion qui allait jusqu'à l'enthousiasme*»[155] –, mais les racines de sa déception sont ailleurs. Tout sauf niais, il s'est posé tôt les questions du sens de la vie, de ses valeurs et du devenir de la sienne. Héritage familial d'ancienne bourgeoisie ou attribut personnel, il a nourri tôt d'autres desseins que magasinier, fût-ce dans un commerce d'abord jugé «*très agréable*». Suffit à l'attester son apposition, peu avant d'être envoyé à Paris, de deux citations empruntées aux *Etudes d'histoires religieuses* d'Ernest Renan : «*pour agir dans le monde, il faut mourir à soi-même. Le peuple qui se fait le missionnaire d'une pensée religieuse n'a plus d'autre patrie que cette pensée*» et «*L'homme n'est pas ici-bas seulement pour être heureux, il n'y est même pas pour être simplement honnête. Il y est pour réaliser de grandes choses par la société, pour arriver à la noblesse & dépasser la vulgarité où se traîne l'existence*

de presque tous les individus ».₃₃ La perspective d'accomplir de grandes choses outrepasse désormais le cadre de la maison Goupil dont il se satisfaisait à ses débuts : « *C'est une si belle branche ! Plus on y séjourne, plus on y trouve d'intérêt.* ».₀₀₃. Vincent voudra accomplir de la besogne, imaginant même, avec ses premiers pas d'artiste guider les hommes, sans trop savoir où il souhaiterait les mener : « *Je ne rougis point d'être homme à avoir des principes et une foi. Mais alors, où est-ce que je veux conduire les hommes, et surtout moi-même ? Vers le large. Et quelle doctrine est-ce que je prêche ? Hommes consacrons nous à notre cause, travaillons avec notre cœur et aimons ce que nous aimons* ».₁₈₈

L'appel de la destinée, la perspective d'une vie hors le commun ont frappé par le biais de la littérature, et, comme de juste, il s'est essayé à l'écriture. Première démarche artistique, négligée et incomprise, il a écrit une sorte de petite nouvelle, bientôt transformée en lettres. Début 1875, détournant à vingt-deux ans, la tradition familiale de l'*Album Amicorum*, Vincent a rassemblé de courts textes, en vers ou en prose. Parmi les extraits des maîtres à penser qui l'accompagnent sur le chemin de l'émotion et de la dissidence, Jules Breton, Émile Souvestre, Alphonse Karr, Jules Michelet, Pierre de Béranger ou Ludwig Uhland, il glisse son propre texte. Le recopiant du livret, sa jeune sœur Elisabeth, *Lies*, de six ans sa cadette, le publiera partiellement en 1910 dans ses « *Souvenirs* » de son frère, quatre ans avant la première édition de la *Correspondance*, qui ne le retiendra pas.

Dans sa première mouture, le texte n'était qu'une brève nouvelle, mais, en 1989, l'édition en *fac simile* des textes recopiés par Vincent pour Theo, dans le « *Cahier 2, Poetry Album* » du musée Vincent Van Gogh, permit de découvrir que Vincent l'avait transformée en une série de trois lettres. La trace de six copies demeure. Ce fait sans équivalent en accuse l'importance. Une traduction en néerlandais, aujourd'hui disparue, a été adressée aux parents, Lies l'évoque dans un mot à Theo : « J'avais déjà lu cette pièce de Vincent auparavant, il l'avait déjà envoyée en Hollandais à Pa et Moe, mais je la trouve plus belle encore en français. » [2]

Fourvoyé du tout au tout, le *Poetry Album* avait présenté le texte de Vincent comme l'œuvre de date inconnue d'un auteur « non identifié » et les trois lettres dérivées de la nouvelle ne furent pas retenues, en 1990, pour la nouvelle édition hollandaise de la *Correspondance*, pilotée par le musée et la Fondation. Publiée en 2009, la dernière édition l'intègre, mais, malgré les éléments documentaires, elle l'a, faute de seulement savoir ce qu'est une

[2] datée par erreur 15 août 1885

lettre, reléguée parmi les «*Related manuscripts*», catégorie maison bâtarde, sorte d'appendice, annexé au corpus des 902 lettres conservées, censé rassembler des «lettres biffées, incomplètes et/ou non envoyées.»

En 1993, des descendants de Lies ont fortuitement retrouvé le livret conservé par leur aïeule et l'ont offert, l'année suivante, au musée Vincent Van Gogh. Contrairement à ce que l'on remarquait dans le livret pour Theo, où une lecture critique du texte était requise pour en identifier l'auteur, la signature: «*Vincent van Gogh*» figurait clairement, centrée au bas du texte.[3]

Dans son *Journal* de 1995, le musée a édité le livret en copie conforme. L'édition contestait absolument que le texte, baptisé «fragment», fût de Vincent, supposé avoir probablement «recopié cette histoire d'une source non encore identifiée».[4]

Le journaliste anglais Martin Bailey, l'avait préalablement attribué à Vincent, mais Amsterdam décrétait sa conclusion «indéfendable» au prétexte que: «Van Gogh ne peut absolument pas l'avoir écrit. Le français est complexe et grammaticalement impeccable, tandis que le français de Vincent n'était certainement pas sans défauts (quoi qu'ait pu en penser Elisabeth) comme le montrent ses lettres postérieures à Theo». La nouvelle *Correspondance* s'appuie aujourd'hui, pour dire l'attribution délicate, sur l'étonnant recours à l'imparfait du subjonctif réputé introuvable ailleurs chez Vincent. Les onze «*que tu eusses*» adressés plus tard à Theo étant sans doute considérés par les érudits locaux comme un futur antérieur.

Le français approximatif et les licences grammaticales, qui ont échappé à la vigilance de l'annotateur peu au fait des chausse-trappes du français, témoignent tout au contraire d'une rédaction par le francophile Vincent. Le texte montre que, s'il était grand lecteur de français et bon connaisseur de cette langue, il manquait toutefois de pratique. La vingtaine de fautes de syntaxe, d'orthographe, de grammaire, de ponctuation ou de typographie, ainsi qu'un faux-sens, deux néerlandismes et une erreur de géographie, empêchent tout à fait qu'un quelconque éditeur ait préalablement publié ce texte qui n'a, en tout état de cause, rien d'un «fragment». La qualité littéraire, anodine au regard des critères de l'époque et en comparaison des autres textes recopiés, vient confirmer qu'il n'y eut pas de tiers auteur. Le texte lui-même trahit le jeune âge de son auteur qui écrit – à une époque

[3] et non «Vincent», voir Fieke Pabst, *Poetry album,* p. 95.
[4] Louis Van Tilborgh, 1995

où un fort écart d'âge entre mari et femme vaut vingt ans : « *Il avait 30 ans lorsqu'il se maria avec une Anglaise bien plus jeune que lui* ». Seul l'auteur d'un texte saurait en outre s'attribuer : « j'ai écrit : « *Je vous raconte ceci…* », à X ; puis « *cela* », à Y et : « *Je vous raconte ceci* », à Z et signer, ainsi que Vincent le fait. Pareille revendication ne retient toutefois pas Louis Van Tilborgh, l'auteur de la bévue, de maintenir que le texte n'est pas de Vincent[RM5-1]

La « désattribution » a masqué l'appel au secours du jeune exilé battant de l'aile, abandonné en terre étrangère. Y transpirent l'exil, la solitude, la séparation, le déchirement, le désir de retour au village. En quête de protection, comme il le sera sa vie durant, Vincent a détourné son appel pour s'adresser à d'autres, puis s'est recopié fidèlement dans son livret pour Theo :

« *à M. Jules Breton à Courrières.*

Il y a 25 ans environ, qu'un homme de Granville partit pour l'Angleterre. Après la mort de son père ses frères se disputaient l'héritage, & tâchaient surtout de lui soustraire sa part. Las de se quereller, il leur abandonna sa part et partit pauvre pour Londres où il obtint une place de maître de Français à une école.

Il avait 30 ans lorsqu'il se maria avec une Anglaise bien plus jeune que lui, il eut 1 enfant, une fille. Après avoir été marié 7 ou 8 ans, sa maladie de poitrine s'aggravit.

Un de ses amis lui demanda alors s'il avait encore quelque désir, à quoi il répondit qu'avant de mourir il aimerait à revoir son pays. Son ami lui paya les frais du voyage. Il partit donc malade jusqu'à la mort, avec sa femme & sa fille de 6 ans pour Granville.

Là il loua une chambre à des pauvres gens demeurant près de la mer.

Le soir il se faisait porter sur la grève et il regardait le soleil se coucher dans la mer. Un soir, voyant qu'il était près de mourir, les gens avertirent sa femme qu'il était temps d'envoyer chercher le curé pour qu'il donnât l'extrême onction au malade. Sa femme qui était protestante s'y opposa, mais il dit « laissez-les faire ». Le curé arriva donc et le malade se confessa devant tous les gens de la maison. Alors tous les assistants ont pleuré en entendant cette vie juste & pure. Après il voulut qu'on le laissât seul avec sa femme ; et quand ils furent seuls, il l'embrassa et dit - Je t'ai aimée. Alors il mourut.

Il aimait la France, la Bretagne surtout, & la nature & il y voyait Dieu ; (x) à cause de cela, c'est à vous de le regretter comme un frère. Sous bien des rapports il

était votre frère, c'est pourquoi je vous raconte la vie de cet « étranger sur la terre » qui cependant en fut un des vrais citoyens.

À Dieu, Monsieur, pensez à lui quelquefois. »

Au-dessous, Vincent a évoqué sa seconde lettre, ajoutant pour son frère : « J'ai écrit la même lettre à Alphonse Karr à Nice, seulement au lieu de ce que j'écris, j'ai mis. (x) J'ai cru devoir vous raconter ceci, à vous mon ami l'auteur du Voyage autour de mon jardin & de Clovis Gosselin à vous qui avez aimé la pauvre dame qui était avec vous sur le bateau de Lyon. À vous qui aimez les chaumières normandes entourées de pommiers en fleur. »

La troisième lettre est signalée à Theo par : & à Émile Souvestre, et vous aimez aussi La Bretagne et les derniers Bretons, c'est pourquoi je vous envoie la vie de cet étranger sur la terre qui cependant en fut un des vrais citoyens. »

L'adresse à Breton, Karr et Souvestre – indiquant accessoirement la taille de l'ego qui permettra de devenir artiste – apparaît révélatrice des désarrois d'un Vincent cherchant la protection et les encouragements de ceux qui pourraient lui permettre d'échapper aux valeurs qui l'ont renvoyé à lui-même.

En écrivain, en égal, toute déférence gardée, il a jugé bon de transmettre son écrit à trois figures de l'esprit français de l'époque, représentant respectivement l'artiste officiel, le satirique acerbe et le moraliste acide, afin qu'ils pensent... à lui. L'artifice qui réclame d'eux une pensée pour le mort anonyme est transparent. On ne peut l'imaginer puéril et naïf au point de prier des destinataires, supposés avoir leurs chats à fouetter, de se soucier de la mémoire d'un infortuné poitrinaire. Les trois penseurs étaient invités à se préoccuper de l'auteur de la lettre qu'ils recevaient, l'encore très anonyme Vincent Van Gogh.

La petite nouvelle offre du Vincent artiste avant l'heure, en teinture mère. Il s'inspire, combine les faits de sa propre réalité, les interprète, les agence, puis distribue des copies personnalisées, comme il le fera plus tard avec ses peintures ou ses dessins, les adaptant à la personnalité de ceux à qui il les destine. Le bon Dieu, pour l'idéaliste réactionnaire Breton, est passé à la trappe dans les copies pour les humanistes Karr et Souvestre. S'il n'était mort vingt ans trop tôt pour que la lettre de Vincent l'atteigne, Souvestre aurait probablement souri en découvrant l'écrit gentillet et

n'aurait pas manqué de percer la fausse bonne raison invoquée par Vincent pour s'adresser à lui. Grand spécialiste de la Bretagne, né à Morlaix en 1806, l'auteur de *La Bretagne et les derniers Bretons* aurait été amusé de voir un écrivain francophone prendre un «homme de Granville», dans la Manche, un Normand donc, pour un Breton. Karr et Breton auront sans doute été un instant divertis, mais n'ont pas réagi.

L'idée de recycler ainsi la nouvelle découle, selon toute vraisemblance, de la rencontre avec Jules Breton que Vincent croise fin mai 1875 au siège parisien de la maison Goupil où il a été transféré : «*J'ai vu récemment Jules Breton en compagnie de sa femme et de ses deux filles. Son visage m'a rappelé celui de J. Maris, mais il a les cheveux plus foncés. À l'occasion, je t'enverrai un livre de lui : Les champs et la mer, où tous ses poèmes sont réunis.*»$_{34}$ Il entend alors Breton dire : «*Il arrive heureusement qu'on découvre la bonne piste en errant et il y a du bon en tout mouvement*». L'importance de la lettre aux trois variantes est encore soulignée par l'emprunt de «l'étranger sur la terre», présent dans les versions pour Breton et Souvestre, mais habilement évacué de la variante pour Karr, «*ami*», décidément à part. Vincent savait lire. Comme l'a saisi Albert J. Lubin, qui en a fait le titre de son roman psychologique *Stranger on the Earth*, cet étranger était Vincent, qui, jouant les apprentis prédicateurs, ouvrira sur cette citation son premier sermon prononcé en Angleterre fin octobre 1876.

Qu'au moment où se structure sa personnalité Vincent se soit vu en étranger sur une terre où il cherchait une patrie intellectuelle n'est pas pour surprendre. Sa carrière, son travail, ses lettres par dizaines, les citations des auteurs qu'il reprend, ou ses innombrables sources d'inspiration picturale l'attesteront.

Entre son désir de s'élever «*Des ailes ! des ailes ! pour voler*», qui ouvre l'album pour les parents à Helvoirt et la pesanteur de ce qu'il vit alors – «*prisonnier sous une chair bien lourde à mon âme*» –, l'écriture est apparue comme une première perspective pour briser le moule.

La plupart des auteurs s'en sont remis à l'interprétation de Johanna Van Gogh qui, dans son *Introduction* à la correspondance, présenta cette période comme la plus heureuse qu'il ait connue et ignora le bannissement. L'urbanité des chercheurs recommandait de ne pas voir le cœur déchiré d'un Vincent envoyé sur les chemins de l'errance, d'où sortira l'artiste. Avec Londres pourtant, Vincent Van Gogh va mourir, *mourir à lui-même,*

pour mettre, lentement, péniblement Vincent au monde et l'élever, s'élever lui-même.

Il se sentait banni, apprenait à résister à la machine infernale, en subissait les revers, troublé par la femme et les péchés qui vont avec. Dans sa solitude, seul avec ses fautes, le calviniste ne tarde pas à recevoir la visite de Dieu tout puissant et infiniment miséricordieux. C'est à cela que Vincent tentait de se soustraire, sous le couvert de la littérature française, plus permissive, protégée par l'outil que Calvin avait eu la distraction de jeter avec l'eau du bain des indulgences, mais auquel les catholiques tenaient: la confession et le pardon qui s'ensuit. Ardoise magique du péché, *Lavomatic* des consciences troublées, elle libère comme rien l'homme catholique du poids de ses errements. Le calviniste trimbale le souvenir des siens, vit avec, comptant sur sa propre éloquence pour discuter d'homme à homme avec son Dieu et lui exposer ses motifs. Il s'enferme dans un enfer insoutenable – «*une cage*», dira Vincent – si sa conscience ne parvient à le retenir du commerce que la morale réprouve. Le jugement dernier rendant illusoire tout espoir de fuite, faute de pouvoir se changer soi, il restait à chercher à rendre Dieu un peu plus humain. A en appeler un autre.

L'œcuménisme sert de cheval de Troie et ainsi s'invente le monsieur retourné mourir à Granville pour pouvoir bénéficier, malgré la résistance parpaillote de son épouse, de l'assistance d'un bienveillant papiste! Trop soucieux de confesser publiquement son inconduite, Vincent s'affranchit des canons de la nouvelle réaliste. Tant pis si la confession publique paraît curieuse, tant pis si le mourant n'a qu'une autoroute *juste & pure* à décrire, il lui fallait trouver le moyen d'en appeler à un de ces prêtres honnis dans l'univers familial, d'inviter un curé à Helvoirt: «*Le curé arriva donc...*».

Chacun dans la famille aura un exemplaire de la nouvelle, les parents, Theo, Lies si l'on veut et, n'en doutons pas, également, Anna. Wil et Cor, les deux derniers enfants de la famille sont trop jeunes.

Le conflit familial ne fait que se creuser. Anna estime que Vincent «a des illusions sur les gens et les juge avant de les connaître» et qu'il la traite comme un «bouquet de fleurs fanées». Lies se range au contraire aux côtés du grand frère: «Theo, pour ma part, je pense que l'on devrait être fier de lui et suivre son exemple plutôt que d'aller contre lui». Les parents se plaignent de leur enfant difficile et misent sur un Theo plus accessible qu'ils ne veulent pas voir suivre le mauvais exemple de l'aîné.

Le destin de Vincent était joué. Démissionnaire-démissionné de Goupil, il erra un moment mystique, tenta d'enterrer l'Ancien testament sous le Nouveau avant de finalement reconnaître « *l'entreprise idiote, vraiment stupide. Il m'arrive encore d'en avoir froid dans le dos.* »[154] Son séjour d'évangéliste chez les Borins ne vaudra pas mieux et il muera en 1878 pour devenir peu à peu l'artiste que l'on connaît, échappant ainsi aux contraintes du rang qu'il aurait dû tenir.

Le dernier grand compte à régler après les années de gâchis, le fut quand, crevant l'abcès du grand secret il reconnut être en ménage avec une prostituée de rencontre : « *On nourrit des soupçons contre moi – c'est dans l'air – je dissimule quelque chose, Vincent a un secret qui craint la lumière. Eh bien, messieurs, je vais vous le dire, à vous qui êtes si férus de bonnes manières et de civilités, à condition que tout soit en toc. Qu'est-ce qui dénote plus de civilité, de délicatesse, de sensibilité et de courage : abandonner une femme à son sort ou s'intéresser à une femme abandonnée ? J'ai rencontré cet hiver une femme enceinte, délaissée par l'homme dont elle portait l'enfant. Une femme enceinte, qui errait par les rues, cherchant à gagner son pain de la façon que tu devines* »[224]

Le tourbillon, à faire douter du Secourable censé protéger le pasteur, s'acharnera sur sa progéniture, n'épargnant qu'Anna, aînée des trois filles et seule à être véritablement entrée dans le rang. Vincent suicidé, Theo, peut-être, pour finir le travail de la syphilis qui l'avait rendu fou, Cor suicidé, Lies accouchant en secret et abandonnant en France la fille de l'avocat qu'elle n'épousera que plus tard et dont elle soignait la femme cancéreuse, et Wil, recluse, trente ans murée dans le silence. La Hollande rigide, obscurantiste et pharisienne aura perdu Vincent, mais elle récupérera, avec ses œuvres, le droit de réécrire sa vie, son œuvre et sa mémoire, puisqu'il faut que le sang, sol et propriété triomphent de l'esprit quand l'histoire s'écrit. Antithèses de Vincent, Johanna et sa descendance auront la mainmise, mais il reste un pied-de-nez dans le carnaval.

La vie serpentine de Vincent *« livré à tous les hasards »*[668] semble s'être appliquée à croiser et à recroiser le fil de sa nouvelle, comme à la recherche des ingrédients dont il l'avait saupoudrée. Après avoir quitté Goupil, *il partit pauvre pour Londres*, où il obtient une place de répétiteur *à une école*. Il loue des chambres à *de pauvres gens*. Il peindra des *chaumières* et des *pommiers en fleurs*. Une femme tentera de se tuer pour lui prouver son amour et lui lâchera « *j'ai aimé* ». Il louera un atelier au sacristain catholique de Nuenen où son père était pasteur. Son père mourra, ses sœurs lui disputeront *sa*

part d'héritage et il partira. *Il aimait la France* et voudra y retourner, son frère payera *les frais du voyage*. Il ira, en Arles, peindre des fruitiers en fleurs, mais il manquera la Bretagne, qu'il voulait rejoindre. Au contraire de l'homme de Granville, il n'aura pas d'enfant, mais s'en plaindra : « *trop vieux pour revenir sur des pas ou pour avoir envie d'autre chose. Cette envie m'a passé, quoique la douleur morale m'en reste* ».[898]

«L'homme étant son propre Prométhée». Mourant à 37 ans comme le héros de sa nouvelle, il se tuera d'une balle qui, ricochant, atteindra Theo qui – « *oh, mère, il était tellement mon frère* » – n'aura pas six mois pour le regretter *comme un frère*.

Etranger sur la terre, il n'en fut pas moins l'*un des vrais citoyens*.

2

Vincent

Vincent ne sera plus marchand d'art et il ne sera pas écrivain. Il divaguera çà et là. Répétiteur d'école, commis en librairie ou étudiant en théologie pris dans la glu des Ecritures, avec ses tics de l'homme de Dieu, parlant par aphorismes, citations, métaphores, dévot en quête de béatitude fréquentant les églises, se ravissant de sermons au point d'inquiéter ses très cléricaux parents – point dupes de l'avantageux commerce divin, ce qui leur vaudra un glorieux : « *Il n'y a pas d'incroyants plus endurcis, plus terre-à-terre que les pasteurs, sinon les femmes de pasteurs* ».[189] Il ne pourra que plus tard porter un regard lucide : « *Si j'ai à regretter amèrement quelque chose, c'est de m'être laissé séduire quelque temps par des abstractions mystiques et théologiques, qui m'ont valu de me renfermer exagérément en moi-même* ».[193] Pour l'heure, il est pécheur dans sa religion sans pardon, condamné à errer dans un effroi sans fin. Victime consentante et artisan du piège, il est depuis longtemps bon à bannir pour inconduite sexuelle ; l'hypocrisie de ce temps renvoyait le jeune homme à l'amour tarifé en attendant qu'ils se fasse une situation : « *Mon Père, j'ai péché contre le ciel et contre Vous, je ne suis plus digne d'être appelé Votre fils* ».[84]

Qu'aurait-il pu faire ? Capable et intelligent, il aurait pu faire bien des choses, mais le monde ne fonctionne pas ainsi. Sans diplôme ni appui, rien ou pas grand chose. Faute de pouvoir se conformer, il devait inventer quelque chose : « *Maintenant une des causes pourquoi maintenant je suis hors de place, pourquoi pendant des années j'ai été hors de place, cela est tout bonnement parce que j'ai d'autres idées que les messieurs qui donnent les places aux sujets qui pensent comme eux.* »[155] Amabilité pour Theo au passage. Le projet d'abord soutenu

par la famille, visant à «trouver un poste qui soit en relation avec l'Église» a pris l'eau. Il va devenir artiste. A 27 ans, au bout d'une série d'échecs, pragmatique, il va muer.

Il est seul. En mars 1880, malgré son «*aversion*», il s'est rendu chez ses parents à Etten, dans le Brabant où son père exerce. Il pourrait, chez eux, vivre à bon compte, mais ils prétendaient mettre l'oisif en curatelle, le placer dans un asile d'aliénés. Ils sont accablés par son absence d'activité – «*faitnéant bien malgré lui, qui est rongé intérieurement par un grand désir d'action*»$_{155}$ – et horrifiés par le danger que représente, et la folie que traduit, sa sorte de vœu de pauvreté: «Il est attiré par les couches les plus basses de la société, mais il arrive parfois que, par perversité ou pitié, on se laisse entraîner dans une relation qu'il serait préférable d'éviter.»$_{239\text{-}7}$ Aussi ne s'est-il pas attardé. La correspondance familiale a été expurgée des traces des manœuvres liées au scabreux épisode, mais le ménage mal fait a laissé quelques reflets du projet avorté du conseil de famille, visant un internement d'office à Geel, en Belgique.

Retourné dans le Borinage, où il avait exercé six mois comme «évangéliste» l'année précédente, Vincent se tient hors de portée, mais, en quittant Etten, il a emporté cinquante francs remis par son père, viatique que Theo avait adressé à ses parents pour lui. Il tarde quelques mois à remercier son frère avec qui la correspondance est suspendue, puis se décide à la reprendre, fin juin, après un blanc de dix mois. Sa longue lettre d'explications, huit feuillets d'écriture serrée en valant le double, est écrite en français, peut-être pour simplifier la tâche de ses parents qui lisent mal cette langue et à qui, sait-on, Theo pourrait faire suivre.

«*Mon cher Theo, C'est un peu à contrecœur que je t'écris, ne l'ayant pas fait depuis si longtemps et cela pour mainte raison. Jusqu'à un certain point tu es devenu pour moi un étranger et moi aussi je le suis pour toi, peut-être plus que tu ne penses, peut-être vaudrait il mieux pour nous ne pas continuer ainsi. Il est possible que je ne t'aurais pas même écrit maintenant si ce n'était que je suis dans l'obligation, dans la nécessité de t'écrire. Si, dis je, toi-même, tu ne m'eusses pas mis dans cette nécessité-là. J'ai appris à Etten que tu avais envoyé cinquante francs pour moi, hé bien, je les ai acceptées. Certainement à contre cœur, certainement avec un sentiment assez mélancolique mais je suis dans un espèce de cul-de-sac ou de gâchis, comment faire autrement. Et c'est donc pour t'en remercier que je t'écris. Je suis comme tu le sais peut-être de retour dans le Borinage, mon père me parlait de rester plutôt dans le voisinage d'Etten, j'ai dit non et je crois avoir agi ainsi pour le mieux. Involontairement je suis devenu plus ou moins dans la famille un espèce*

de personnage impossible et suspect, quoi qu'il en soit quelqu'un qui n'a pas la confiance, en quoi donc pourrais-je en aucune manière être utile à qui que ce soit. C'est pourquoi qu'avant tout, je suis porté à le croire, c'est avantageux et le meilleur parti à prendre et le plus raisonnable que je m'en aille et me tienne à distance convenable, que je sois comme n'étant pas. Ce qu'est la mue pour les oiseaux, le temps où ils changent de plumage, cela c'est l'adversité ou le malheur, les temps difficiles pour nous autres êtres humains. On peut y rester dans ce temps de mue, on peut aussi en sortir comme renouvelé, mais toutefois cela ne se fait pas en public, c'est guère amusant, c'est pas gai donc il s'agit de s'éclipser. Bon, soit. Maintenant, quoique cela soit chose d'une difficulté plus ou moins désespérante de regagner la confiance d'une famille toute entière, peut-être pas entièrement dépourvue de préjugés et autres qualités pareillement honorables et fashionables, toutefois je ne désespère pas tout à fait que peu à peu, lentement & sûrement, l'entente cordiale soit rétablie avec un tel et un tel autre. Aussi est-il qu'en premier lieu je voudrais bien voir que cette entente cordiale, pour ne pas dire davantage, soit rétablie entre mon père et moi et puis j'y tiendrais également beaucoup qu'elle se rétablisse entre nous deux».155

Le moral s'en ressent : «*Vois-tu, cela me tourmente continuellement et puis on se sent prisonnier dans le gêne, exclus de participer à telle ou telle œuvre, et telles et telles choses nécessaires sont hors de la portée. A cause de cela on n'est pas sans mélancolie, puis on sent des vides là où pourraient être amitié et hautes et sérieuses affections et on sent le terrible découragement ronger à l'énergie morale même et la fatalité semble pouvoir mettre barrière aux instincts d'affection, ou une marée de dégoût qui vous monte.*»155

La visite que Theo lui avait rendue en octobre 1879 n'avait que très provisoirement réduit la distance qui s'était installée entre eux. Theo l'avait pressé de décider de son avenir, Vincent avait moqué ses «*exhortations à l'énergie*» et lui avait rappelé que les conseils que la famille lui avait précédemment prodigués avec «*les meilleures intentions du monde*» n'avaient conduit qu'à sa faillite : «*le résultat a été pitoyable ; ce fut une entreprise idiote, vraiment stupide. Il m'arrive encore d'en avoir froid dans le dos. Ce fut la pire époque de ma vie.*» Comparé à de la «*tisane d'orge*», ce que Theo lui avait proposé ne lui convenait pas : «*D'autre part, si tu croyais que j'ai estimé un moment utile et salutaire pour moi de suivre à la lettre tes conseils et de me faire lithographe d'en-têtes pour factures ou de cartes de visite, ou comptable, ou apprenti charpentier, ou encore, toujours selon toi, boulanger – et un tas de solutions de ce genre, toutes remarquablement disparates et difficilement réalisables, que tu as mises alors en avant, tu te tromperais également.*» C'est probablement à cette occasion que Theo a envisagé que son frère se fasse peintre, perspective qui semblera d'abord hors d'atteinte à l'intéressé, lequel se contente alors de dessiner, comme l'indique une lettre qui s'achève sur : «*Depuis lors, j'ai encore dessiné un portrait.*»

Malgré son besoin «*de relations amicales, affectueuses*» et sa volonté de s'entendre avec les siens, il ne se pliait pas aux injonctions familiales que reflétaient les conseils donnés par Theo : «*tu me les as donnés parce que tu as cru que je me plaisais à faire le rentier et que tu as estimé que cela avait assez duré*». Opposant en passant : «*Me sera-t-il permis de te faire remarquer que ma façon de faire le rentier est une façon assez curieuse de tenir ce rôle ?*», il marquera la douleur qu'il en ressent et assurera son frère ne pas vouloir vivre ainsi : «*Sentir que je suis devenu un boulet ou une charge pour toi et pour les autres, que je ne suis bon à rien, que je serai bientôt à tes yeux comme un intrus et un oisif, de sorte qu'il vaudrait mieux que je n'existe pas ; savoir que je devrai m'effacer de plus en plus devant les autres - s'il en était ainsi et pas autrement, je serais en proie à la tristesse et victime du désespoir. Il m'est très pénible de supporter cette pensée, plus pénible encore de croire que je suis la cause de tant de discordes et de chagrins dans notre milieu et dans notre famille. Si cela était, je préférerais ne pas trop m'attarder en ce monde.*»[154]

Tout se joue toujours au départ et la proximité de l'accusation d'être rentier et sa préférence pour tirer sa révérence si les conditions deviennent trop pénibles ne laisse pas planer de doute sur le fait que le suicide pourrait faire office de porte de sortie s'il devenait «*un boulet ou une charge*», s'il était perçu comme «*un bon à rien*», «*un intrus et un oisif, de sorte qu'il vaudrait mieux que je n'existe pas*».

Bien sûr, Vincent s'efforcera de conserver espoir – *Quand je compare les variations du temps aux variations de notre état d'âme et de nos conditions de vie, je garde un peu d'espoir : cela finira peut-être mieux que nous ne le pensons* – mais son chagrin remontera toujours à la surface lorsque la question de son indépendance financière, de sa liberté, viendra à la traverse.

Onze ans plus tard Theo recopiera pour Johanna ce que son frère moribond lui a confié sur son lit de supplicié : «*il m'a dit que tu n'avais pas mesuré la tristesse de sa vie*».[b2066] Trois mois après, peu après l'internement de Theo, une lettre écrite à Johanna Van Gogh par Caroline Van Stokum, la cousine dont Vincent était épris dans sa vingtième année, montrera, au-delà de la mémoire manifestement reconstruite, qu'il était perçu comme une source de *discorde et de chagrins* : «*J'ignorais que la mort de Vincent l'avait [Theo] terriblement choqué, mais comme beaucoup dans la famille je la vois plutôt comme une délivrance que comme un malheur. J'ai connu le malheureux Vincent comme cela depuis longtemps et chez nous nous avons tant subi et essayé de le rendre plus naturel, mais toujours sans le moindre succès*».[b1140]

Suicidaire ? Maître chanteur ? Paroles en l'air ? Rien de cela précisément, alerte liée aux difficultés de vie, plutôt, au désarroi devant un monde dans lequel il ne trouve pas sa place, qui ne lui offre pas le moyen de s'employer utilement. Son «*énergie*», mot avec lequel il se fouettera sa vie durant, va tout de même le tirer du mauvais pas dans lequel il se trouve pris. Il ne dit pas au juste quand la décision de devenir artiste fut prise, ni même si ce fut le fruit d'une évolution, mais il s'est manifestement décidé lorsqu'il entreprend à la fin de l'hiver 1880 un voyage, en train puis à pied, depuis Cuesmes près de Mons en Belgique, pour Courrières, dans le bassin minier du Nord, où vit Jules Breton. L'entreprise ayant tourné au fiasco, Vincent est peu disert sur ce qui l'a décidé «*un peu involontairement, je ne saurais au juste définir pourquoi*»,$_{158}$ mais lire entre ses lignes ne semble pas hors de portée.

Le but du voyage était fatalement une tentative de chercher la protection de Breton. Vincent s'est muni de quelques œuvres à lui montrer, «*quelques dessins dont j'en avais dans ma valise*», pour certains bradés ou donnés sur le chemin du retour. Cherchant aussi trace «*de quelqu'autre artiste*», il y a tout lieu de penser que Jules Breton n'était pas l'unique objet du périple sous le ciel français vu «*fin et limpide*». Sa quête de «*peut-être rencontrer quelque être vivant de l'espèce Artiste*»,$_{158}$ aura pu également viser Virginie, la fille de Breton, croisée avec sa cousine à Paris chez Goupil en 1875 et qui épouse cette année-là Adrien Demont, l'élève de son père et de son oncle. Elle était devenue peintre et, à Saint-Rémy, Vincent reprendra à l'huile$_{®644}$ une gravure, parue dans Le Monde illustré, d'après son *Homme est en mer*. L'espoir de rencontrer la jeune femme pourrait expliquer pourquoi Vincent, tout énergique que son mouvement fût, n'a finalement pas frappé à l'atelier de Breton : «*je n'osais pas me présenter pour entrer*».$_{158}$

Il pratique assidûment le dessin depuis plus d'un an et a le sentiment d'avoir beaucoup progressé, notamment grâce à la lecture du traité de perspective de Chassagne, lorsqu'à la mi-octobre, fuyant les premiers froids et le «*cours gratuit de la grande université de la misère*»,$_{154}$ il met fin à l'éprouvant séjour au Borinage partant s'établir à Bruxelles : «*Mon vieux, je serais tombé malade de misère si j'étais resté un mois de plus à Cuesmes.*»$_{160}$

Il y cherche diverses protections, rencontre Anton Van Rappard, jeune peintre que Theo lui a signalé et qui va devenir son ami, surmonte sa répugnance et s'inscrit à l'Académie, sans que l'on sache s'il a jamais assisté aux cours. Il dessine désormais *tous les jours*. A Pâques, il se rendra chez ses parents où Theo s'est annoncé. Quelque

chose a changé qui va conditionner son avenir, le sceller. Le premier février, Theo a été promu directeur de la succursale de Goupil de la rue Montmartre, dédiée à l'art moderne. Fin mars, leur père, rendant visite à Vincent, a levé le secret : « *En premier lieu, Pa m'a confié que tu envoies de l'argent depuis longtemps, à mon insu, et que tu m'aides à me tirer d'affaire. Je t'en remercie cordialement. Je pense que tu n'auras jamais à le regretter, j'ai ainsi la possibilité d'apprendre un métier qui, s'il ne m'enrichit pas, me permettra du moins de gagner au minimum 100 francs par mois ; c'est ce qu'il me faut pour subvenir à mes besoins dès que je serai plus ferme sur mes arçons comme dessinateur, et que j'aurai enfin trouvé un emploi stable.* »[164]

Son entretien, prisé à 100 francs, est la moyenne de ce qu'il dépense à Bruxelles. Pour lui, le soutien, l'aide devrait plutôt venir de ses oncles marchands d'art aisés, mais il aura moins de scrupules à accepter, avec la bénédiction paternelle, l'aide de Theo désormais pourvu d'un bon salaire. Vincent cesse d'être le jeune homme pauvre et déjà failli qui n'avait pratiquement aucune chance de suivre le chemin qu'il prétendait emprunter et leurs relations deviennent plus étroites. Dépendant, il soumettra ses projets à son frère argentier associé à l'aventure s'en remettant à lui pour les décisions. La première est de retourner vivre chez ses parents à Etten.

A l'été, il s'y éprend de sa cousine Kee Vos, jeune femme frappée par le malheur quelques années plus tôt – la perte d'un enfant, puis celle de son mari – venue en villégiature chez les Van Gogh. Cela le dope pour s'afficher artiste. Il prend contact avec différents peintres de l'Ecole de La Haye, et leur chef de file Anton Mauve – devenu parent par alliance – mais il est âprement déçu quand Kee décline sa proposition lorsqu'il se déclare. Il pense pouvoir la faire revenir sur le « *non, jamais* » qu'elle lui a opposé, mais la famille, qui le juge de nouveau extravagant, lui fait valoir qu'il ne saurait représenter un bon parti et ne pourrait, faute d'argent, assurer le bonheur de la jeune femme. Il cherche à passer outre, fait valoir que l'existence même atteste des moyens d'existence, mais devra se rendre à l'évidence fin novembre après une dernière tentative de la rencontrer chez ses parents à Amsterdam s'achevant sur ce qu'Antonin Artaud a nommé : « l'épisode de la main cuite ». Sachant Kee présente, bravade de jeune homme, il a mis sa main au-dessus de la cheminée de la lampe réclamant « *de la voir aussi longtemps que je puis tenir ma main dans cette flamme* ».[228] Le père pasteur eut la bonne idée d'éteindre la lampe et Vincent de quitter Amsterdam vaincu.

Ce nouveau revers amoureux qui, compte tenu de l'apparente fermeté de son engagement, aurait pu faire craindre de sombres desseins ou une mélancolie profonde est rapidement dépassé : « *Alors, j'ai senti mourir mon amour ; il n'est pas mort complètement ni tout de suite, mais assez vite quand même* ».[228]

Après un arrêt chez sa sœur à Haarlem, il s'est rendu chez Mauve, qui l'a bien accueilli, puis « *ayant besoin d'une femme* », il s'est consolé dans les bras d'une prostituée. Il ne confiera les détails de la guérison miraculeuse que plus tard, quand les choses s'officialiseront avec Sien Hoornik, postdatant la rencontre d'un mois et demi, après que Theo lui aura fait remarquer que son amour éperdu pour leur cousine paraissait bien fugace. Trop d'éléments empêchent cependant que la fille des rues qui l'accueille chez elle en décembre soit, comme une lecture ânonnante peut en donner le sentiment,[193-16] distincte de celle qui va devenir son modèle et sa compagne : les deux sont grandes, ont un enfant, font songer à Feyen-Perrin et la première à une figure d'Edouard Frère, comme le fera la mère de Sien – mais c'est d'Edouard Frère qu'il s'inspirera pour dessiner Sien et son enfant. Un aveu tardif date clairement : « *Je l'ai engagée comme modèle et j'ai travaillé avec elle tout l'hiver* ».[224] Ayant toujours montré une extrême discrétion sur ses rencontres, Vincent n'allait évidemment pas se livrer sans enjeux : « *Ce n'était pas la première fois que je me laissais aller à cette velléité d'affection…* ».[193] Il admettra d'ailleurs sa circonspection sur les débuts : « *bien que tu n'aies connu l'existence de Sien que plus tard* ».[244]

Cette rencontre et les autres facilités de La Haye vont précipiter le départ de Vincent de chez ses parents. Son père l'avait déjà pratiquement prié de prendre la porte au moment où il poursuivait Kee de ses assiduités. Le contrôle de l'argent qu'il dépense lui est devenu odieux et, le jour de Noël 1880, après une altercation sur fond de fréquentation du temple, il retourne à La Haye. Conséquence avantageuse, il recevra désormais son argent directement de Theo.

Jusqu'alors tout ou presque pouvait être amendé. Avec sa mise en ménage avec Sien, il va perdre à peu près tous les soutiens qu'il pouvait escompter. Il est peu enclin à se livrer, mais ne peut se taire, « *eu égard aux circonstances* ». Enceinte quand il l'a rencontrée, Sien accouchera en juillet. Il datera leur cohabitation de l'accouchement, lorsqu'il emménage avec elle, en juillet 1882, dans un nouvel appartement plus spacieux, mais, en mal de confidence et l'œil ailleurs, il écrira, en février suivant : « *celle qui vit depuis plus d'un an à mes côtés* »,[312] ou encore qu'il l'a recueillie « *tout de suite* ».[301]

Le suicide social paraît à tous un dérèglement mental quand il parle de mariage : « *Évidemment, ma décision creuse un fossé, je fais de propos délibéré ce qu'on appelle « se déclasser ». A tout prendre, rien ne m'interdit de le faire, puisque ce n'est pas une mauvaise action, bien que la société la qualifie de blâmable. J'organise donc mon ménage à la façon d'un ouvrier. Je m'y sens parfaitement à mon aise ; j'aurais voulu m'y décider plus tôt, mais je n'en avais pas les moyens. Je me fais un plaisir de croire que, par-dessus le fossé, tu continueras à me tendre la main.* »[228]

Theo lui tend la main, maintient son aide régulière, mais comme il le redoutait, elle ne suffit pas à subvenir aux besoins d'une famille et à faire face aux coûteuses dépenses des fournitures de dessin et de peinture. L'argent versé permet de vivre chichement, mais les cordons de la bourse de Theo, qui soutient également sa compagne, ses parents et une de ses sœurs, ne se desserrent guère qu'épisodiquement au-delà. Le but n'est pas de verser une rente, mais d'aider Vincent jusqu'à ce qu'il puisse vivre de son propre travail et se suffire à lui-même, ainsi qu'il l'a dit en l'assurant de son aide : « *Je trouve bon que tu te sois installé à demeure à La Haye, et je me propose de te venir en aide dans la mesure de mes moyens, jusqu'à ce que tu réussisses à gagner ta vie.* »[197]

Ayant rompu avec Mauve qui l'a jugé « *perfide* », rejeté par Tersteeg, qui tient la succursale Goupil de La Haye, débouché ordinaire des peintres de cette école, et par son oncle Cornelius Marinus marchand à Amsterdam sur qui il comptait, Vincent va peu profiter de l'environnement artistique de la ville. Les liens d'abord tissés s'étiolent, seuls quelques-uns se maintiennent. Les diverses pressions, « Ne l'épouse pas ! », qui ne se relâchent pas, les difficultés qu'il rencontre avec Sien, sa détermination émoussée à « *braver les préjugés de la société* »[301] mettront fin, malgré sa promesse, faute de pouvoir résister, à son séjour après deux ans : « *La vérité, c'est que la vie s'assombrit et que l'avenir paraît plus noir, quand le travail vous coûte de l'argent et que, plus vous travaillez, plus vous sentez le sol se dérober sous vos pieds, alors que votre travail devrait vous faire remonter à la surface et vous aider à faire face aux difficultés et aux frais, puisque vous redoublez d'efforts. Je progresse dans le domaine des figures, mais je fais des progrés à rebours dans le domaine financier ; je ne puis tenir le coup.* »[358] Ce sera pour un nouvel isolement. A la mi-septembre 1883, malgré l'amertume, il abandonne Sien et ses deux enfants et part, comme en retraite, pour la province reculée et pauvre de la Drenthe où Van Rappard et Mauve l'ont précédé. A la débâcle s'ajoute bientôt une nouvelle déconvenue, il n'y tient pas trois mois. Souffrant de la solitude, mal portant, « *ayant brisé moi-même*

mon orgueil»,[410] il retourne, à trente ans révolus, vivre chez ses parents qui résident désormais à Nuenen où le pasteur a été nommé.

La retraite en Drenthe avait été l'occasion de réfléchir à sa situation et de reconnaître que le soutien de son frère l'avait tiré de l'impasse : «*Comprends-moi bien, il se peut – non, c'est certain : il y a eu une crise chez nous et dans ma propre existence, et je crois que tu as alors littéralement sauvé notre vie, que tu as évité notre ruine, grâce à l'aide et à la protection que tu nous a accordées ; mon cas était incontestablement très critique. Si j'en suis arrivé au point de sentir, quand je me trouve devant un objet ou une figure, je dis sentir clairement, nettement, sans éprouver la moindre hésitation, la force de les dessiner – de les rendre – pas parfaitement, mais conformes à leur structure générale et à la perspective – bon, il était nécessaire, absolument nécessaire d'atteindre ce niveau, et si je l'ai atteint, c'est parce que ton aide a dressé une cloison ou un abri entre moi et le monde hostile ; cela m'a assuré la tranquillité nécessaire pour me consacrer presque exclusivement au dessin, sans que mes pensées fussent étouffées par des soucis matériels envahissants.»*[406] S'il envisage de prendre un emploi, au cas où Theo quitterait ses employeurs, il va s'installer dans la dépendance financière, faute de savoir comment affronter le monde, par peur d'une nouvelle faillite. Les choses tiendront aussi longtemps que la *cloison* le protégera, afin de ne pas perdre ce qui a été acquis derrière le rempart toujours plus indispensable, en espérant qu'un jour le relais soit pris, ainsi qu'il le résumera l'année suivante : «*Ma suggestion est ceci – ne regarde pas ma petite affaire de peinture comme un fardeau et ne la traite pas avec rudesse car elle pourrait servir de canot de sauvetage au cas de catastrophe si le grand navire sombrait. Ma suggestion est et demeure : gardons du moins ce petit canot prêt à naviguer, que vienne la tempête ou que mon anxiété soit sans fondement. Pour l'instant, je suis le petit bachot que tu as en remorque et qui parfois peut t'apparaître comme un poids mort dont tu pourrais, certes, te débarrasser en coupant la remorque, si tu le voulais. Mais moi, qui suis le patron de ce petit canot, je demande, dans ce cas, non point que tu largues le câble, bien loin de là, mais que ma barque soit calfatée et ravitaillée, afin qu'en cas de besoin, elle puisse rendre meilleur service.»*[524]

Il a, certes, gagné ses galons d'artiste, il dessine avec facilité ; il sait quelle sorte de sujet lui sied ; il a trouvé sa marque pour les plus de soixante-dix études peintes à la Haye et des dessins par centaines ; son aptitude est reconnue par divers artistes qui lui ont prodigué des encouragements et lui ont signifié qu'il était des leurs ; l'aide de Theo lui est acquise ; une remise va même être libérée chez ses parents, qui lui fera office d'atelier, mais il a payé le prix fort. Il n'est pas tiré d'affaire et tout cela lui semble mince au regard de ce qu'il ambitionne. Il aimerait avoir les coudées plus franches,

cesser d'être le protégé de son frère cadet, ne plus être sous l'œil de ses parents qui l'hébergent. Il voudrait aussi que davantage d'intérêt soit porté à son travail, seule issue vers l'autonomie.

Il ne se décourage pas malgré le décalage entre ce qui est et ce qu'il souhaiterait qu'il fût, entre le maigre intérêt que son travail suscite et la réussite qu'il vise. Ses progrès lui sont gratifiants, «*Tout le temps que je travaille, j'ai une confiance illimitée dans l'art et dans ma réussite*»,[368] il sent «*l'âme des choses*», se persuade d'être sur le bon chemin en traquant la nature et des «*vérités fortes*», en cherchant à marquer ses œuvres d'un «*sentiment humain sincère*».[371] Il s'attelle à la tâche sachant que son but ne saurait être atteint qu'en jetant toute force de travail dans l'aventure, aventure qu'il n'a que le choix de poursuivre, «*continuer, persévérer, voilà l'essentiel*».[319] Il en a la volonté : «*je mènerai ma barque où je voulais la mener*»,[293] dût-il se heurter, en art comme dans sa vie, au mur de «*la convention*».

La détermination est une chose, la capacité de résistance en est une autre. Les revers accumulés l'ont accablé. Il a vécu en permanence dans l'inquiétude, s'est parfois privé de manger à sa faim et il a senti son existence précaire. L'accumulation de déboires, que ses parents mettent sur le compte de «son excentricité», le fragilise. Ses lettres sont émaillées de références à la mort, mais, lorsqu'il n'est pas explicite, tenter de leur entrevoir un sens mortifère serait hasardeux. La mort avant l'heure est à l'époque fréquente, un enfant sur cinq ne vit pas un an, un enfant de sept ans sur deux est alors orphelin de l'un de ses parents, un jeune sur deux n'atteint pas vingt ans et l'espérance de vie est la moitié de celle que l'on connaît aujourd'hui. Vincent n'a pas été épargné par la disparition prématurée de proches. Parmi ces disparitions, il faut signaler le suicide, maladie trop souvent contagieuse, de l'oncle maternel Jan Carbentus, décès qui inspire à Vincent, alors âgé de vingt-deux ans, le rappel d'un commandement biblique «*Crains Dieu et suis ses commandements, car là est tout le devoir de l'homme* »[42] et la mort, toujours prompte à s'inviter dans les craintes et les discussions, projette une ombre telle que toute interprétation se doit d'être prudente. Quelques passages méritent toutefois d'être mis en exergue.

Même si Vincent prend le soin de dire qu'il n'est «*pas précisément dans un tel état d'esprit*», la première référence au suicide comme issue possible apparaît au moment de la faillite de sa tentative d'études théologiques «*J'ai ensuite déjeuné d'un morceau de pain sec et d'un verre de bière, c'est le moyen que*

*Dickens conseille comme très efficace à ceux qui sont sur le point de se suicider, pour les détourner pendant quelque temps de leur projet. »*₁₂₇

Bien d'autres suivront les périodes de dépression et d'échec ainsi du séjour en Belgique : «*Je me suis dit qu'il était regrettable que je n'aie pas réussi à tomber malade et à crever dans le Borinage, au lieu de commencer à peindre. Car je te suis un fardeau pour toi…* »₃₆₄ Si l'on fait abstraction d'un regret d'être en vie qui peut n'être qu'insolite – «*Je me suis dit qu'il était regrettable que je n'aie pas réussi à tomber malade et à crever dans le Borinage, au lieu de commencer à peindre. Car je te suis un fardeau pour toi…*» .₃₆₄ Le plus étonnant est sans doute ce que Vincent dit en apprenant la mort de Guillaume Régamey, évoquée dans un journal à l'occasion d'une rétrospective parisienne : «*Donc, mon œuvre constitue mon unique but – si je concentre tous mes efforts sur cette pensée, tout ce que je ferai ou ne ferai pas deviendra simple et facile, dans la mesure où ma vie ne ressemblera pas à un chaos et où tous mes actes tendront vers ce but. Pour le moment, mon travail avance lentement – raison de plus de ne pas perdre de temps. Je crois que Guillaume Régamey n'a pas laissé une réputation solidement établie (tu sais qu'il y a deux Régamey : F. Régamey, qui peint des Japonais, est le frère du précédent), n'empêche que je respecte beaucoup sa personnalité. Il est mort à l'âge de trente huit ans ; durant une période de six à sept ans, il s'est consacré presque exclusivement à des dessins qui ont un cachet très particulier ; il les a travaillés alors qu'il était accablé de malaises physiques. Voilà un exemple parmi d'autres, voilà un très bon artiste parmi plusieurs autres. Je ne voudrais pas me comparer à lui, car je ne le vaux pas ; j'ai simplement voulu citer un exemple de maîtrise de soi et de volonté, l'exemple d'un homme accroché à une idée vivifiante qui, en des circonstances difficiles, lui indiqua le chemin à suivre et le moyen d'accomplir quand même, en toute sérénité, du bon travail. C'est ainsi que je me vois moi-même – je suis tenu de réaliser en quelques années une œuvre pleine de cœur et d'amour, et de m'y mettre énergiquement. Tant mieux si je reste plus longtemps en vie que je ne l'espère, mais je ne veux pas tenir compte de cette éventualité. Il me faut réaliser quelque chose de valable en peu d'années : cette pensée me guide lorsque j'échafaude des projets concernant mon œuvre* ».₃₇₁

Il ne parle certes pas ici d'une mort voulue, seulement de fatalité, mais il rapporte le propos tenu par Sien lorsqu'il envisage leur séparation : «*il n'y a pour moi d'autre issue que de me jeter à l'eau*».₃₇₉ On ne saurait le regarder avec légèreté, puisque que Vincent semble l'avoir redouté et qu'elle mettra ainsi fin à ses jours vingt ans plus tard. Quand, en 1887, pressé de se déclarer à Johanna et de mettre en pratique sa «*théorie sur le mariage*»,₄₅₈ un mariage bourgeois une fois la situation faite, Theo congédiera brutalement sa compagne, Vincent craindra de nouveau un malheur : «*Tu dois bien te dire*

qu'il n'est pas possible d'en finir comme tu l'entends, car en la brusquant tu pourrais la pousser en ligne droite au suicide ou la rendre folle, et le contrecoup serait pour toi déplorable et te briserait peut-être à jamais».₅₆₈ Il opposait pour l'heure à Sien : «*Sache seulement que moi, moi, je ne m'en tirerai pas à très bon compte dans la vie, il s'en faut de beaucoup*».₃₈₀

Loin du «*morceau de pain sec et un verre de bière*» recommandé comme remède au suicide par Dickens, son maître en littérature, Vincent va, de manière moins anodine, faire référence à l'interdit de Millet, son maître absolu en peinture. De la monographie qu'Alfred Sensier a consacrée à Jean-François Millet, lue avec une attention extrême quatre mois plus tôt, il retient, en juillet 1882 : «*Il m'a toujours semblé que le suicide était une action de malhonnête homme. Le vide, la misère intérieure, m'ont alors amené à penser : oui, je comprends que certains se jettent à l'eau. L'idée de les approuver n'effleurait cependant pas mon esprit, car je puisais ma force dans la parole citée plus haut, ainsi que dans cette conception de la vie, la meilleure de toutes, qui me prescrivait de considérer le travail comme un remède à mon mal.*»₂₄₄ Comprendre n'est certes pas approuver et le distinguo fait sens, mais Sensier indiquait bel et bien que, selon lui, Millet avait songé au suicide : «Par deux fois, j'ai pu croire que cette pensée de suicide avait hanté l'esprit de Millet : «Le suicide est l'action d'un malhonnête homme, lui ai-je entendu dire alors, comme s'il se répondait à lui-même... Et, après ?... et la femme et les enfants ? Belle succession !» Et Millet me regardait».₂₄₄₋₁₀

L'image du suicide s'invite encore avec celui de Nicolas Tassaert acculé par la misère et Vincent se dit : «*attristé par ce qui lui est arrivé*».₂₇₄ Il comprend : «*ceux qui, à Paris, ont cédé au désespoir – calmement, rationnellement, logiquement et à juste titre*», et précise comment ils devraient agir pour se prémunir : «*marquer leur vie du sceau de l'énergie et de la réflexion. Les grandes choses ne se font pas uniquement sous l'effet d'une impulsion ; elles sont un enchaînement de petites choses qui constituent un tout.*»₂₇₄

Il faut encore signaler – en raison du travail acharné du héros et de son suicide devant la trahison – le renvoi à un vaudeville de Daudet, bien que Vincent juge nécessaire de préciser que son long commentaire est «*sans arrière-pensée concernant toute cette histoire*» : «*Tu as lu Fromont jeune et Risler aîné, n'est-ce pas ? Évidemment, je ne te reconnais pas dans Fromont jeune ; mais, dans Risler aîné, [...] je découvre, oui, je découvre certains points de ressemblance avec moi.*»₃₇₇

Sachant sa sensibilité aux lectures où il puise sa cohérence, force est de remarquer la multiplication, autour de la difficile période de La Haye, des

références à une vie brève et menacée pour l'auteur du trop lucide : «*les petites émotions sont les grands capitaines de nos vies*».[790] En Drenthe, lorsqu'il a été alarmé par une lettre d'un Theo en proie à des difficultés personnelles et professionnelles qui songe à refaire sa vie, il repousse absolument l'idée de mettre fin à ses jours : «*Concernant ton «maintenant ou jamais» disparaître sans bruit, comme un voleur. Non. Ni toi ni moi ne devons jamais faire cela, pas plus que nous suicider. J'ai, moi aussi, des moments de grande mélancolie, mais, je le répète, l'idée de disparaître sans tambour ni trompette doit être considérée, et par moi, et par toi, comme n'étant pas ce qu'il faut faire...*»[401]

Le dernière référence troublante est la lecture de : «*Ce que Victor Hugo dit à propos d'Eschyle : «On tua l'homme, puis on dit : élevons pour Eschyle une statue en bronze» me revient à l'esprit chaque fois que j'entends parler d'exposition d'œuvres d'un tel, et je ne prête plus guère d'attention à la statue en bronze, non que je désapprouve l'hommage public, mais parce que j'ai alors une arrière-pensée : on tua l'homme. Eschyle fut simplement banni, mais le bannissement équivalait pour lui à un arrêt de mort comme c'est souvent le cas.*» Le passage est précédé de : «*Et penser que, dans le temps, l'opinion publique considérait certains de ces artistes comme des suspects au point de vue du caractère, des intentions et du génie ; on racontait à leur sujet les histoires les plus absurdes : Millet, Corot, Daubigny, etc., et on les regardait à peu près comme un garde champêtre regarde un chien hirsute errant ou un trimardeur démuni de papiers d'identité – mais le temps a passé et voilà les Cent chefs-d'œuvre ; si cent ne suffit pas, on dira même innombrables. Je ne parle pas du sort réservé aux gardes champêtres. Il ne subsiste pour ainsi dire rien d'eux ; peut-être quelques procès-verbaux curieux. N'empêche que je trouve que l'histoire des grands hommes ressemble à un drame – même si, de leur vivant, ils n'ont pas eu affaire aux gardes champêtres ; dans la plupart des cas, ils ont disparu au moment où l'on rendait publiquement hommage à leur œuvre, et de leur vivant ils ont été en butte à l'hostilité de leurs adversaires, ils ont dû surmonter bien des difficultés pour tenir le coup. Chaque fois que j'entends parler d'un hommage public aux mérites d'un tel ou d'un tel, je me représente nettement les figures effacées, sombres, de ces hommes qui avaient peu d'amis – et je les trouve ainsi, dans leur simplicité, plus grands et plus navrants.*» L'identité du chien hirsute et le rôle du garde champêtre de la fable seront dévoilés huit jours après l'arrivée à Nuenen : «*On hésite à m'accueillir à la maison, comme on hésiterait à recueillir un grand chien hirsute. Il entrera avec ses pattes mouillées – et puis, il est très hirsute. Il gênera tout le monde. Et il aboie bruyamment. Bref – c'est une sale bête. Bien – mais l'animal a une histoire humaine et, bien que ce ne soit qu'un chien, une âme humaine. Qui plus est, une âme humaine assez sensible pour sentir ce qu'on pense de lui, alors qu'un chien ordinaire en est incapable. Quant à moi, je veux bien admettre d'être un chien, et cela ne change*

rien à leur valeur : cette maison est trop bonne pour moi ; Pa, Moe et toute la famille sont singulièrement distingués (en revanche, point sensibles du tout) et – et – ce sont des pasteurs – que de pasteurs ! Le chien comprend que, si on le gardait, ce serait pour le supporter, le tolérer dans cette maison ; par conséquent, il va essayer de trouver une niche ailleurs. Oh ! ce chien est le fils de Pa, mais on l'a laissé courir si souvent dans la rue qu'il a dû nécessairement devenir plus hargneux. Bah ! Pa a oublié ce détail depuis des années, il n'y a donc pas lieu d'en parler. A vrai dire, il n'a jamais réfléchi à ce qu'est le lien entre père et fils. Et puis – il se pourrait que le chien morde, qu'il devienne enragé et que le garde champêtre doive le tuer d'un coup de feu. »[413]

A Nuenen, le contrôle familial restauré lui est d'autant plus insupportable que son séjour commence avec la séduction de Margot Begemann, l'une des trois sœurs célibataires de la maison voisine. Comme précédemment, la liaison sera postdatée, révélée lorsque la belle aura tenté de mettre fin à ses jours en avalant du poison, mais, transparente, la *Correspondance* garantit qu'elle s'est engagée très tôt. Un mois après son arrivée, Vincent évoque le mariage, se prenant au passage un peu les pieds dans le tapis : « *Sans doute, je me dis parfois que le mariage serait une très bonne solution pour moi, mais je ne nourris pas de projets nettement définis à ce propos, et je ne songe aucunement à la femme avec laquelle j'ai vécu.* »[419] Une foule de petits détails confirme cette alliance encore secrète – depuis, dans une lettre désormais mal datée : « *Travailler ici et chercher une nouvelle connexion permet d'avancer* »,[474] jusqu'à la recopie, arrangée pour la circonstance, du *Désir dans le spleen* de Coppée : « *femme sérieuse aux pâles paupières baissées, Parais !* »[430] – qui va, par ricochet, modifier les rapports entre les deux frères. Vincent ne veut soudain plus être le protégé de son frère. Les échanges sont véhéments et leur contrat est bientôt amendé en termes abrupts : « *Je viens de recevoir ta lettre contenant 250 francs. Si je pouvais la considérer comme une réponse à ma proposition, je devrais me déclarer satisfait de ce que tu m'écris. Afin d'éviter une correspondance inutile et des disputes, je te déclare sans ambages que je souhaite pouvoir considérer la somme habituelle (si je continue à désirer la recevoir) comme de l'argent que j'ai gagné, afin de savoir que répondre quand on me reproche, comme on le fait tous les jours, d'être sans moyens d'existence avoués. Il va de soi que je t'enverrai tous les mois mes œuvres. Ces œuvres seront, comme tu le dis, ta propriété ; je suis parfaitement d'accord avec toi que tu auras le droit absolu de ne les montrer à personne et que je n'aurais rien à redire s'il te plaisait de les détruire. Étant donné que j'ai besoin d'argent, je suis contraint d'acquiescer, même si l'on me dit : Je vais jeter ce dessin de toi dans un coin ou le brûler, mais je suis disposé à te le payer tant. En raison des circonstances, je réponds : Bon, donne-moi de l'argent, voici mon œuvre, je veux aller de l'avant, il me faut de l'argent pour progresser, j'en cherche à tout prix, par*

conséquent, même si je me fichais et contre-fichais de toi, je ne romprai pas le lien et je m'arrangerai de tout, s'il le faut, aussi longtemps que l'argent que tu m'enverras tous les mois sans me poser de conditions sur ce que je peux ou ne peux pas faire, me sera utile ou indispensable. L'idée que je me fais de toi et de ton argent contrebalance l'idée que tu te fais de moi et de mon œuvre – aussi longtemps que cet équilibre se maintiendra, je m'en accommoderai. Je m'en accommoderai parfaitement jusqu'à nouvel ordre, si tu me donnes de l'argent, si je te donne des dessins en échange et si j'ai de quoi me justifier dans l'ordre social, dussions-nous ne plus avoir rien de commun, ne plus nous écrire et ne plus nous parler. Je n'aurais pas le droit de te faire des observations, même s'il te plaisait de déchirer mes dessins, de les oublier dans un coin ou d'essayer de les vendre, puisque je pourrais me dire que tu les as achetés. »440

Le projet avec Margot – *a priori* non consommé: «*Comme je prévoyais l'avenir, je l'ai toujours respectée à un certain point de vue, afin que la société ne la tienne pas pour déshonorée. Je l'ai tenue plusieurs fois en mon pouvoir, si j'avais voulu*»440 – est en filigrane. Apparaît le soudain souci d'avoir «*de quoi me justifier dans l'ordre social*».458 L'excentrique insoucieux de sa mise ne se préoccupait guère d'étiquette, mais, chat échaudé… Sa perspective de mariage avec Kee avait buté sur les moyens d'existence, la bouche du cheval avait senti la main de son maître: «*J'avais décidé, cet été, quand tu avais tiré sur les rênes pour me faire comprendre qu'il était de mon intérêt de me plier à ceci ou à cela – de te faire sentir, si tu m'ennuyais en les secouant trop fort, que je voulais bien que tu tiennes un bout, mais à condition de n'être pas attaché à l'autre; autrement dit: grand merci pour les subsides si je ne suis pas libre dans ma vie privée*». Cette fois, il ne voulait pas gâcher sa chance: «*lorsque je suis revenu à la maison, qu'on considérait l'argent que tu m'envoies: primo, comme une solution parfaitement précaire, et secundo – mais oui, j'appellerai un chat un chat – comme une charité à un pauvre sire. J'ai pu constater qu'on confiait cette opinion à des gens que cela ne regardait aucunement – par exemple aux honorables indigènes du village – tant et si bien que deux ou trois fois par semaine des inconnus me demandent: Comment se fait-il que tu ne parviennes pas à vendre tes dessins?*»442 Les indigènes aux assiduités répétées sont un paravent masquant ceux qui pourraient trouver à redire en voyant le fils désargenté du pasteur épouser une femme de dix ans plus âgée que lui, pas absolument sans le sou. L'enjeu de la bataille est affaire de liberté: «*nul ne s'immiscera dans les affaires d'ordre privé de l'autre*».438

La perspective d'alliance avec Margot soulevée, le couplet sur la bravoure se battant dos au mur apparaîtra sans doute un peu moins héroïque: «*si je romps radicalement nos relations, surtout dans le domaine financier, je n'aurai rien pour les remplacer. Ce qui est absolument contraire à la tactique habituelle des sieurs*

Van Gogh. Interprète tout cela comme bon te semblera. »[436] Le passage n'en reflète pas moins la rage contre « *ces messieurs van Gogh* » au nombre desquels se comptent « Pa », les deux oncles marchands d'art, Cornelius Marinus et Cent, et leurs alliés Mauve ou Tersteeg qui, pour cause d'« impardonnable » lui ont fait barrage à La Haye. Vincent aimerait retenir Theo de suivre leur exemple, un Theo qui lui a confié n'avoir pas bougé le petit doigt pour montrer ses œuvres et chercher à placer: « *es-tu, toi aussi, un « Van Gogh » ? Je t'ai toujours considéré comme un frère, Theo. En fait de caractère, je diffère beaucoup de plusieurs membres de la famille et, au fond, je ne suis pas un « Van Gogh »*».[436]

L'abcès qui lui empoisonnait la vie ouvert, Vincent se remet au travail. Le chagrin et le sentiment d'impuissance vont s'atténuer, les querelles contre le point de vue de son frère qui « *cadre trop avec la manière de voir de certains autres, auxquels je ne ressemble pas* »[417] vont devenir sporadiques et les relations avec ses parents s'apaisent progressivement au cours de l'année 1884. Le climat de suspicion lui-même s'atténue, bien que Vincent ne puisse ignorer que ses parents et Theo correspondent et échangent leurs avis sur lui. La relative détente ne suffira toutefois pas à effacer la crainte d'être « *voué au malheur et à l'insuccès* »[418] et il craindra de demeurer « *isolé* » – « *L'isolement est une situation fâcheuse, une sorte de geôle.* »[419] Il s'en venge en se forgeant une cohérence de dissident, sorte de légitime défense contre le rejet qu'il ressent : « *Ce qui n'est pas intransigeant, et c'est assurément pour cela que je pisse ici sur les petites maisons sacrées des intransigeants – comme je le fais souvent – sur les maisonnettes sacrées en général.* »[472]

Un accident survenu à sa mère, qu'il soigne, a cependant contribué à resserrer les liens familiaux, l'amitié avec Van Rappard, avec qui il correspond et travaille parfois, ou l'assistance qu'il prodigue à trois élèves contribuent à doper son travail. Les ennuis n'ont pas cessé et la tentative de suicide de Margot l'a affecté, mais il a compensé par des œuvres toujours plus abouties qu'il envoie désormais régulièrement à son frère. La position renforcée de Theo qui a largement gagné sa vie cette année-là – « *Je vends pour 500.000 francs par an* »[527] – au point de repousser en janvier 1885 une offre d'embauche à 1000 francs mensuels, semble également avoir contribué à leur rapprochement.

La mort subite de leur père, foudroyé par une attaque le 27 mars 1885, leur permet de se retrouver, mais Vincent, bientôt accusé par sa sœur Anna d'y avoir contribué, sur fond de querelle d'héritage, quitte la maison familiale pour habiter l'atelier qu'il louait depuis un an à Johannes

Schafrat, le bedeau catholique du village. Ce départ aura des conséquences sur sa santé car, concentrant tout son effort sur son œuvre, il négligera de toujours manger à sa faim.

Il a désormais foi dans sa réussite et s'il continue à demander à son frère de montrer les peintures et les dessins qu'il détient à Paris, il lui déconseille de s'en dessaisir : « *Ce que je voudrais maintenant te conseiller, c'est ceci : ne perds pas de temps, laisse-moi travailler autant qu'il est possible, et, à partir de maintenant, garde chez toi toutes mes études. Je préférerais ne plus en faire une seule plutôt que de les voir entrer dans le circuit comme des tableaux et d'être obligé, plus tard, quand on aurait pu se faire un nom, de les racheter. Mais il est bon que tu les montres, car tu verras qu'un jour ou l'autre, nous trouverons quelqu'un qui voudra faire ce que je te propose, c'est-à-dire « une collection d'études »*. »[492]

Le premier compliment de marchand viendra d'Alphonse Portier, à qui Theo a soumis quelques œuvres en avril 1885. Même s'il est prudent, Vincent entrevoit la perspective d'être reconnu à Paris d'où il recevra des encouragements, Theo écrivant par exemple à leur mère en mai : « Différentes personnes ont vu son travail, soit chez moi, soit chez Portier et les peintres particulièrement le trouvent très prometteur ». Vincent est d'autant plus satisfait de l'encouragement de Portier qu'il vient de réaliser sa première composition : « *paysans assis autour d'un plat de pommes de terre*[®78] *[...] sur une toile vraiment grande, et je crois, dans l'état où se trouve maintenant l'esquisse, que le tableau a de la vie* »,[492] dont il a expédié un croquis.

La reconnaissance du talent est, certes infime, mais c'est précisément celle que Vincent guettait et à laquelle il venait de faire allusion : « *Quant à l'estime générale, j'ai lu dans Renan, il y a des années, quelque chose qui m'est toujours resté et à quoi je croirai toujours : que celui qui veut réellement produire quelque chose de bon ou d'utile, ne doit pas compter sur l'approbation ou sur l'appréciation générale, même pas les désirer ; mais, au contraire, ne rien attendre en fait d'aide et de sympathie que de très rares cœurs, et encore seulement peut-être* ».[493]

Vincent tire une lithographie de ses *Mangeurs* et envoie bientôt son grand tableau à Theo : « *j'ose affirmer que les mangeurs de pommes de terre, joints aux toiles qui vont suivre, demeureront* ».[505] Sa détermination s'affirme encore : « *Je voue une foi totale à l'art, il s'ensuit que je sais ce que je veux exprimer dans mes œuvres, et que je tâcherai de l'exprimer, dussé-je y laisser ma peau.* »[531]

Paradoxalement, Paris, cœur battant du marché international de l'art va devenir l'horizon du rude peintre des paysans perdu dans un village du Brabant à méditer sur la grande peinture. La ville n'a, au vrai, jamais quitté ses vœux. Il est persuadé que « *la révolution française est l'événement le plus important des temps modernes, et de nos jours encore elle est le pivot de tout* »,346 et puis, Theo y vit : « *Évidemment, je ne puis lire un livre sur Paris sans penser à toi* ».292 Les références aux artistes et auteurs français vont reprendre une place croissante dans la *Correspondance* et le projet de s'inviter chez Theo, va peu à peu prendre corps. La chose ne s'était pas faite, tandis qu'il était en Drenthe lorsqu'après sa suggestion : « *S'il y avait pour moi une issue à Paris, il faudrait bien, naturellement, que j'y aille* »,397 Theo lui avait proposé de le rejoindre : « *Certes, j'aimerais beaucoup vivre quelque temps à Paris, car je crois que je me créerais là-bas des relations avec des artistes. Il me faudra bien en avoir un jour. Est-ce possible ? Ce serait possible si tu n'étais pas trop acculé. Je voudrais bien, moi* ».398 Vincent préférait alors « *rester ici, au pays des tourbières* », « *je crois que je ferais aussi des progrès en travaillant ici, sans voir d'autres peintres* ».398

Un incident avec le curé du village, qui pressait les modèles de la famille De Groot, une mine, de ne plus poser pour Vincent, précipitera le départ de Nuenen. L'épisode, lié à la grossesse de Sien de Groot, a conduit nombre d'auteurs à suggérer que Vincent pouvait être le père de l'enfant, mais cela était dû à l'interprétation de la trop littéraire traduction tronquée. Vincent disait y être étranger : « *Une jeune femme que j'avais souvent peinte devait accoucher et on me tenait pour responsable tandis que je ne l'étais pas* »,531 mais les éditions imprimées avaient transcrit : « *Une jeune femme qui avait posé pour moi va avoir un enfant, on me soupçonnait d'y être pour quelque chose.* »

D'abord pensé comme une courte absence, le départ ne sera pas pour Paris, mais pour Anvers en novembre 1885. Il va se transformer en exil, ainsi que l'annonce le mot lâché après un mois : « *Tout compte fait, je suis plus étranger qu'un étranger à la famille, voilà d'un – adieu à la Hollande, voilà de deux. Ça soulage parfois* ».551

Sa santé le chassera d'Anvers. Des problèmes dentaires épuisent ses ressources, il est affligé de malaises et le médecin qu'il consulte diagnostique un « *affaiblissement général* ».557 Partant en catastrophe sans régler ses dettes et abandonnant de nouveau ses œuvres, il arrive à Paris le 28 février 1886 et griffonne un billet qu'il fait porter Theo lui demandant à quelle heure il pourrait le rejoindre dans le salon carré, au Louvre.

« *A maints égards compagnons de sort* »[790], les deux frères vivent ensuite ensemble au pied de la butte Montmartre. La suspension de leur correspondance qui en résulte nous prive d'informations, mais les œuvres, quelques lettres, d'autres sources, des recoupements et les renseignements fournis dans des courriers plus tardifs nous permettent de mesurer que les deux années de ce séjour seront d'une importance décisive.

Vincent qui s'était déjà inscrit à l'Académie d'Anvers suit des cours à l'atelier de Fernand Cormon où il rencontrera Henri de Toulouse-Lautrec, Louis Anquetin ou le peintre John Russell. Sa rapide insertion dans le petit monde des peintres est indiquée par une lettre de Theo à leur mère rendant compte de leur déménagement de la rue Laval pour un appartement plus grand rue Lepic : « Nous sommes heureusement très bien installés dans notre nouvel appartement. Vous ne reconnaîtriez pas Vincent, tant il a changé, et cela frappe encore davantage les autres que moi. Il a subi une importante opération dans la bouche, car il avait perdu presque toutes ses dents, étant donné qu'il avait l'estomac malade. Le docteur assure qu'il est maintenant complètement rétabli. Il fait des progrès considérables dans son travail, et le succès qu'il remporte le montre. Il n'a pas encore réussi à obtenir de l'argent contre ses peintures, mais il les échange avec d'autres. Nous nous constituons ainsi une belle collection qui a également une certaine valeur, bien entendu. Un marchand de tableaux lui a pris quatre toiles et a promis d'organiser une exposition de ses œuvres, l'an prochain. Il peint surtout des fleurs - afin de rendre ses futures études plus colorées. Il est beaucoup plus gai que par le passé et on l'aime bien, ici. Pour vous en donner la preuve, il est rare qu'il se passe un jour sans qu'on l'invite dans l'atelier d'un peintre connu ou que ces derniers viennent le voir. Il a aussi rencontré des gens qui lui offrent un choix de fleurs chaque semaine, dont il fait ses modèles. S'il parvient à continuer de la sorte, je crois que les temps difficiles seront révolus et qu'il sera capable de se débrouiller tout seul. »

Les nombreux interlocuteurs de Vincent ne sont pas tous identifiés, mais il est acquis que, outre Frank Boggs, Charles Antoine ou Russell, Alfred Sisley, Armand Guillaumin ou Lautrec, avec qui des œuvres ont été échangées, ont figuré au nombre de ceux que Vincent croisait, ou croiserait comme les peintres impressionnistes Claude Monet, Camille Pissarro, ou Edgar Degas, dont Theo vendra les œuvres, et nombre d'artistes reprenant leur flambeau. Avec plusieurs la rencontre sera plus tardive, comme avec Emile Bernard ou Paul Gauguin, furtive parfois, comme avec Charles

Angrand, ou tout à fait mythique, malgré les ragots posthumes, comme avec Paul Signac, avant Arles, ou Cézanne.

Vincent obtiendra des marchands parisiens «*de deuxième catégorie*» Julien Tanguy, Pierre Martin, Alphonse Portier, Georges Thomas, ou Georges Petit qu'ils exposent ses œuvres et il sera particulièrement lié avec Julien Tanguy qui fournit des couleurs et expose les merveilles que ses clients en tirent. Il organisera lui-même des expositions dans un café et dans un restaurant parisiens, s'inscrira aux Artistes indépendants et transformera l'appartement de Theo en galerie personnelle. Toute impressionnante que soit la liste des relations, pour qui connaît la renommée actuelle des artistes rencontrés au cours des deux ans du séjour – il faut encore ajouter Georges Seurat ou Maximilien Luce – il nous manque de connaître la qualité des liens tissés pour savoir la réalité de la fraternité d'armes.

Il est clair que la situation de Theo est un sésame qui pourrait avoir suscité calculs et arrières-pensées d'artistes en mal de marchand, mais l'essentiel des liens semble avoir été inspiré par l'acceptation de Vincent comme l'un des leurs. Artiste travaillant pour l'Art, il s'offre le luxe de mépriser l'argent, faute d'en avoir, au dam de son frère qui s'en plaint à leur mère en février 1887 : «Il a peint quelques portraits très réussis, mais il ne se les fait jamais payer. Il est regrettable qu'il ne semble pas vouloir gagner quelque chose, car, s'il le désirait, il y parviendrait ici, mais on ne saurait changer les gens». Cela ne dit pas encore qu'il est devenu un artiste «reconnu», mais il l'est indiscutablement par nombre de ses pairs, il a atteint l'objectif qu'il s'était assigné et résumera bientôt : «*Et nous qui ne sommes, à ce que je suis porté à croire, nullement si près de mourir, néanmoins nous sentons que la chose est plus grande que nous et de plus longue durée que notre vie. Nous ne nous sentons pas mourir mais nous sentons la réalité de ce que nous sommes peu de chose, et que pour être un anneau dans la chaîne des artistes nous payons un prix raide de santé, de jeunesse, de liberté, dont nous ne jouissons pas du tout, pas plus que le cheval de fiacre qui traîne une voiture de gens qui s'en vont jouir, eux, du printemps. Enfin – ce que je te souhaite comme à moi-même c'est de réussir à reprendre notre santé car il en faudra.*»[611] Ce passage pointe l'origine du malaise ressenti par les admirateurs de son œuvre qui jouissent des printemps qu'il nous a légués, tandis que le cheval de fiacre a fini sur le flanc, lucide, parfaitement lucide, rongé par «*la solitude, les soucis, les contrariétés, le besoin d'amitié et de sympathie pas assez satisfait, voilà ce qu'il y a de fort mauvais, les émotions morales de tristesse ou de déceptions nous minent plus que la noce, nous, dis-je, qui nous trouvons être les heureux propriétaires de cœurs dérangés*».[611] L'un des drames fut aussi que, se morfondant *dans la boue du petit boulevard*,

il était parfaitement averti des mécanismes de l'industrie prospère qui le tenait à l'écart – « *Heureusement que c'est excessivement facile de vendre des tableaux comme il faut dans un endroit comme il faut à un monsieur comme il faut* ».₆₂₀ Ses liens avec Theo, qui le tenait averti des affaires, maintenaient la lucarne ouverte.

Un grand projet a alors été conçu.ᵦ₄₂₈₄ A n'en pas douter, aiguillonné par Vincent, Theo a voulu ouvrir sa propre galerie. Les financiers auraient été les oncles, qui avaient formellement promis leur aide le jour venu ; les directeurs auraient été Theo et son ami Dries Bonger. Accessoirement dénicheur de talents et rabatteur, Vincent aurait été le premier pourvoyeur d'un fonds déjà conséquent. Theo épousant en prime la sœur de Dries l'affaire semblait jouable, mais les oncles et Dries se sont désistés. En suspens, le projet apparaîtra à Theo comme une solution possible quatre ans plus tard, lorsque marié, ses charges auront augmenté.

Si la bohème parisienne a tenu Vincent à l'abri des soucis qui avaient gâché ses années précédentes, d'autres tracas ont assailli cet « *aventurier* [non] *par choix, mais par destin, vu que je ne me sens nulle part aussi étranger que dans ma famille et dans mon pays* ».₅₆₉ La vie affective qu'il confiera à sa sœur est modérément brillante : « *je connais encore constamment les aventures amoureuses les plus impossibles, et très peu convenables, d'où je ne sors, en règle générale, qu'avec honte et dommage* »,₅₇₄ sa santé est médiocre et la question de la réussite l'égare : « *Pour réussir il faut de l'ambition, et l'ambition me semble absurde* ».₅₇₂ Il n'est pas homme à rivaliser, il n'est pas celui qui pousse l'autre pour prendre sa place, afin d'assurer la sienne propre : « *Dans certains cas, il vaut mieux être vaincu que vainqueur, par exemple il est préférable d'être Prométhée que Jupiter* »₂₉₂ ou, plus tard : « *il vaut mieux être une brebis qu'un loup, il vaut mieux être l'assommé que l'assommeur – il vaut mieux être Abel que Caïn. Et, et je me plais à croire que je ne suis pas, ou plus exactement je sais que je ne suis pas un loup.* […] *Eh bien ! je pense – mais cette pensée n'est pas précisément réjouissante : il vaut mieux, après tout, sombrer que faire sombrer un autre.* […] *Je ne me désintéresse pas de l'argent, mais je ne comprends pas les loups* ».₄₀₉ Ou encore, de manière amusante, évoquant Agostina Segatori avec qui il rompt : « *Si pour réussir elle me marcherait un peu sur le pied, à la rigueur, elle a carte blanche* ».₅₇₂

Désenchanté, il fuit l'arrivisme : « *Et puis je me retire quelque part dans le Midi, pour ne pas voir tant de peintres qui me dégoûtent comme hommes* ».₅₇₂ Paris le laisse : « *sans encore oser espérer* »₆₇₃ et malade. La sauvegarde personnelle semble avoir été la raison majeure de son départ pour Arles en février 1888. Il répétera : « *Lorsque je t'ai quitté à la gare du Midi, bien navré et presque malade*

et presqu'alcoolique, à force de me monter le cou. »$_{694}$ Il n'est pas de témoignage (controuvé, celui livré par Signac n'est pas recevable) sur l'alcool que Vincent consomme à Paris, si on excepte son portrait au pastel par Lautrec le montrant en compagnie d'un verre d'absinthe, mais les allusions qu'il fera en Arles sont nettes, il y boit plus qu'il ne faudrait. Le consolant compagnon du solitaire sera récusé comme cause directe de la maladie qui va bientôt l'affecter, mais on peut le suivre quand il conclut : « *quoique bien entendu cela n'y fasse pas du bien* ».$_{812}$ L'atténuation n'est que modérément convaincante, il avait concédé peu auparavant : « *Maintenant tu comprends bien que si l'alcool a été certainement une des grandes causes de ma folie, c'est alors venu très lentement et s'en irait lentement aussi, en cas que cela s'en aille, bien entendu.* »$_{760}$

La « *folie* », c'est l'oreille qu'il coupe le 23 décembre 1888. Folie, certes, puisque le contrôle de la raison a fait défaut, mais l'incident est passager. Coup de tonnerre dans un ciel serein, si l'on ne regarde que l'épisode, mais diverses alertes montrent que le mal tapi rampait. Il est particulièrement discret sur l'instant : « *D'abord j'ai eu un temps de travail absolument absorbant, puis j'étais si éreinté et si malade que je ne me sentais pas la force de rester seul* »,$_{608}$ peut-être souhaite-t-il éviter d'alarmer son frère, lui-même périodiquement affecté par les assauts de la maladie – une syphilis non diagnostiquée qu'il abrite : « *Moi j'ai l'air d'un cadavre, mais j'ai été voir Rivet qui m'a donné toute espèces de drogues qui ont cependant cela de bon qu'elles ont fait cesser ce toux qui me tuait. Je crois que cela est passé maintenant. C'est le changement de vie et avec la façon dont je suis soigné maintenant je vais, une fois le mal passé, reprendre des forces.* »$_{793}$ Il s'efforce de chasser les démons et de garder bon espoir : « *J'ai eu un moment un peu le sentiment que j'allais être malade, mais la venue de Gauguin m'a tellement distrait que je suis sûr que cela se passera. Il faut que je ne néglige pas ma nourriture pendant un temps, et voilà tout et absolument tout.* »$_{712}$ Gauguin qui l'a trouvé « agité » lorsqu'il l'a rejoint en Arles fin octobre 1888, pense manifestement que la nourriture n'est pas en cause et glisse une allusion dans une lettre à l'un de ses amis : « Rappelez-vous Edgar Poe qui par suite de chagrins d'état nerveux, était devenu alcoolique. Un jour je vous expliquerai à fond [...] En tout cas motus pour tout le monde. » [5] Le cafetier qui remplissait son verre le concédera : « on dit qu'il boit beaucoup », confie le pasteur Frédéric Salles, sollicité par Theo, qui précise sa source « le cafetier, son voisin, qui m'avait d'abord affirmé le contraire, a affirmé cela ».[6]

[5] Gauguin à Emile Schuffenecker, *22* décembre 1888, Merlhès 1990, p. 238
[6] Frédéric Salles à Theo, 2 mars 1889

Vincent n'évoquera qu'après coup, dans une lettre à sa sœur Wil, les malaises avant-coureurs : « *Je vais, moi, aller pour trois mois au moins dans un asile à Saint-Rémy pas loin d'ici. En tout j'ai eu quatre grandes crises où je ne savais pas le moins du monde ce que je disais, voulais, faisais. Sans compter auparavant que je me suis évanoui trois fois sans raison plausible et ne gardant pas le moindre souvenir de ce que je sentais alors.* »[764] Les évanouissements impromptus, l'absence de mémoire des événements – « *dans les crises mêmes, il me semblait que tout ce que je m'imaginais était de la réalité* »,[760] ou : « *j'ai en grande partie absolument perdu la mémoire de ces jours en question et je ne peux rien reconstituer* »,[763] ou encore : « *Lorsque je suis sorti avec le bon Roulin de l'hôpital, je me figurais que je n'avais rien eu, après seulement j'ai eu le sentiment que j'avais été malade* »,[745] les « *hallucinations intolérables* », le sentiment d'épuisement électrique résumé à une semaine de la mutilation : « *discussions d'une électricité excessive, nous en sortons parfois la tête fatiguée comme une batterie électrique après la décharge* »,[726] le double choc ressenti en apprenant le jour même les fiançailles de Theo avec Johanna Bonger et le départ de Gauguin, donnent du sens au diagnostic d'épilepsie tardivement révélée – sur fond d'abus d'alcool et de choc émotionnel – posé alors et confirmé en 1956 par la convaincante étude du neurologue Henri Gastaut identifiant une forme temporale.

Le commentaire de la nouvelle édition de la *Correspondance* assure que l'on « ignore quand Theo a averti son frère de ses fiançailles » .[728-2] Les lettres suffisent pourtant à lever toute ambiguïté. Vincent est instruit par une lettre du 22 décembre reçue le lendemain : « *Le 23 décembre il y avait encore en caisse un louis et 3 sous. Ce même jour j'ai reçu de toi le billet de 100 francs.* »[736] Il en évoquera le contenu, le 2 janvier : « *j'ai lu et relu ta lettre concernant la rencontre avec les Bonger. C'est parfait.* »[728]

Comme chacun n'a que le choix de s'y résoudre quand la maladie frappe, il s'en accommodera, mais l'alerte a été chaude, il se sait frappé au coin de la folie, marqué à vie. La crainte de survenue de nouvelles crises l'angoissera : « *Je suis encore – parlant de mon état – si reconnaissant d'autre chose encore, j'observe chez d'autres qu'eux aussi ont entendu dans leurs crises des sons et des voix étranges comme moi, que devant eux aussi les choses paraissaient changeantes. Et cela m'adoucit l'horreur que d'abord je gardais de la crise que j'ai eue, et que lorsque cela vous vient inopinément ne peut autrement faire que de vous effrayer outre mesure. Une fois qu'on sait que c'est dans la maladie, on prend ça comme autre chose. Je n'aurais pas vu d'autres aliénés de près que je n'aurais pu me débarrasser d'y songer toujours. Car les souffrances d'angoisse sont pas drôles lorsqu'on est pris dans une crise. La plupart des épileptiques se mordent la langue et se la blessent. Rey me disait qu'il avait vu un cas où*

quelqu'un s'était blessé ainsi que moi à l'oreille, et j'ai cru entendre dire un médecin d'ici, qui venait me voir avec le directeur, que lui aussi l'avait déjà vu. J'ose croire qu'une fois que l'on sait ce que c'est, une fois qu'on a conscience de son état et de pouvoir être sujet à des crises, qu'alors on y peut soi-même quelque chose pour ne pas être surpris tant que ça par l'angoisse ou l'effroi. or voilà cinq mois que cela va en diminuant, j'ai bon espoir d'en remonter ou au moins de ne plus avoir des crises de pareille force. Il y en a un ici qui crie et parle toujours comme moi pendant une quinzaine de jours, il croit entendre des voix et des paroles dans l'écho des corridors, probablement parce que le nerf de l'ouïe est malade et trop sensible, et chez moi c'était à la fois et la vue et l'ouïe, ce qui est habituel à ce que disait Rey un jour, dans le commencement de l'épilepsie. Maintenant la secousse avait été telle, que cela me dégoûtait de faire un mouvement même, et rien ne m'eût été si agréable que de ne plus me réveiller. À présent cette horreur de la vie est moins prononcée déjà et la mélancolie moins aiguë. Mais de la volonté je n'en ai encore aucune, des désirs guère ou pas, et tout ce qui est de la vie ordinaire, le désir par exemple de revoir les amis auxquels cependant je pense, presque nul. C'est pourquoi je ne suis pas encore au point de devoir sortir d'ici bientôt, j'aurais de la mélancolie partout encore. Et même ce n'est que de ces tout derniers jours qu'un peu radicalement la répulsion pour la vie s'est modifiée. De là à la volonté et à l'action il y a encore du chemin. »[776]

Les petites phrases qu'il serait déraisonnable de tenir pour innocentes – tout fictif que ce soit et fût-ce avec la manière, ce qui est dit est dit – montreront que l'éventualité de mettre fin à ses jours s'est invitée. Ainsi en mars 1889 : «*Je ne te cache pas que j'aurais préférer crever que de causer et de subir tant d'embarras.*»[750] Ou, six mois plus tard : «*Surtout dans mon cas où une crise plus violente peut détruire à tout jamais ma capacité de peindre. Je me sens dans les crises lâche devant l'angoisse et la souffrance – plus lâche que de juste, et c'est peut-être cette lâcheté morale même qui, alors qu'auparavant je n'avais aucun désir de guérir, à présent me fait manger comme deux, travailler fort, me ménager dans mes rapports avec les autres malades de peur de retomber – enfin je cherche à guérir à présent comme un qui aurait voulu se suicider, trouvant l'eau trop froide, cherche à rattraper le bord.*»[801] Il ne s'agit plus alors de métaphysique, comme à l'été 1888 où il glissait : «*Mourir tranquillement de vieillesse serait y aller à pied*», après avoir pensé tout haut : «*Les peintres – pour ne parler que d'eux – étant morts et enterrés, parlent à une génération suivante ou à plusieurs générations suivantes par leurs œuvres. Est ce là tout ou y a-t-il même encore plus. Dans la vie du peintre peut-être la mort n'est pas ce qu'il y aurait de plus difficile.– Moi je déclare ne pas en savoir quoi que ce soit.* »[638]

Faute de pouvoir se gérer lui-même, il accepte, après une pétition de voisinage qui a obtenu son internement d'office, de quitter Arles où il a vécu un peu plus d'un an pour l'hospice de Saint-Rémy-de-Provence.

Habitué de longue date à être, *buitengesloten*,[220&408] coupé du monde, il est admis, début mai 1889, interné volontaire à la maison de santé.

Il a acquis une *facilité de produire*, peut s'attaquer, portrait, paysage ou nature morte, à n'importe quel sujet et s'en sortir avec brio. Il a réalisé quelques exploits comme son *Arlésienne* sabrée en une heure, il est particulièrement fier de la *haute note jaune* atteinte à l'été 1888, mais dans sa *prison*, le mal ne le lâche pas et des périodes de dépression, parfois longues, suivent, qui le laissent hagard une semaine ou un mois.

L'attaque qui survient à Noël 1889, juste un an après l'oreille coupée, est vue couplée à une tentative de suicide, mais l'énoncé même des conditions conduit à repousser cette trop naïve interprétation. Le registre de l'asile consigne qu'il aurait tenté de s'empoisonner à deux reprises, une fois en soustrayant du pétrole au garçon qui garnissait les lampes, l'autre en avalant ses couleurs. C'est du moins ce qu'a d'abord cru Théophile Peyron, le médecin de l'hospice qui a averti Theo. Il a cependant bientôt corrigé son interprétation et Theo rectifiera à son tour pour son frère : « Quand je t'écrivais la dernière fois c'était sous l'impression de la première lettre du Dr Peyron. Je suis bien bien content que ce n'est pas si mal que cette lettre le faisait supposer et lui-même m'a écrit de nouveau pour dire que c'était tout autrement tourné qu'il ne l'avait cru d'abord. Dans sa première lettre il faisait entendre qu'il était dangereux que tu continuas à peindre, les couleurs étant un poison, mais il s'est un peu emballé, s'étant peut être simplement rapporté à des avoir entendu dire, lui-même étant malade. »[838]

Plutôt que la prévention contre les peintres que Vincent va incriminer, il faut voir une crainte de l'administration et une accumulation. En août 1889, il consigne : « *Il paraît que je ramasse des saletés et que je les mange, quoique mes souvenirs de ces mauvais moments soient vagues et qu'il me paraisse qu'il y ait du louche, toujours pour la même raison qu'ils ont ici je ne sais quel préjugé contre les peintres.* »[797] L'état crépusculaire qui l'empêche de se souvenir précisément nous montre déjà qu'il n'y avait pas intention d'en finir, mais il note : « *Depuis 4 jours je n'ai pas pu manger ayant la gorge enflée.* »[797] L'origine de cette gêne n'est évidemment pas l'ingestion, mais fait songer à des exploits de sauveteurs dans leur tentative de lui faire rendre le poison. Le patient n'est pas tout à fait égaré. Trois mois plus tard, il se vengera d'un trait des sœurs papistes de l'asile évoquant, à un autre propos, « *les grosses grenouilles ecclésiastiques agenouillées comme dans une crise d'épileptique* ».[822] On a donc pour fait certain que Vincent n'a pas cherché consciemment à mettre fin à ses

jours, mais que le personnel de l'asile, tout à fait dépourvu de compétence médicale, a cru, en l'absence du médecin, qu'il avait tenté, le 2 août, de s'empoisonner en mangeant ses couleurs. Mais «on» a vu de la couleur. Il n'est pas difficile d'entrevoir laquelle. Du rose. Tardivement interrogé, Poulet, le jeune gardien, se souviendra de son effroi lorsqu'il a trouvé au sol, sans connaissance, la bave aux lèvres et les yeux exorbités, le Vincent qu'il venait chercher pour le repas, avant que l'on entreprenne de «lui faire vomir le poison».[7] La très mauvaise méthode de suicide ne pouvant faire sens, Vincent se sera tout bonnement mordu la joue ou la langue dans une crise de grand mal et l'impressionnante écume aura été regardée comme le reflux de peinture ingérée.

La lettre de Peyron des alentours du 2 septembre 1889 assurant à Theo que la crise est passée, que Vincent a retrouvé toute sa lucidité, qu'il a repris sa vie habituelle, qu'il travaille, que «ses idées de suicide ont disparu» ne constitue pas la confirmation d'une quelconque tentative d'en finir. Peyron rappelle simplement ce qui avait justifié la mesure de précaution que Vincent avait cherché à faire rapporter en écrivant à son frère dix jours plus tôt: «*Tu feras peut-être bien d'écrire un mot à M. le Dr Peyron pour dire que le travail à mes tableaux m'est un peu nécessaire pour me remettre. Car ces journées sans rien faire et sans pouvoir aller dans la chambre qu'il m'avait désignée pour y faire ma peinture me sont presqu'intolérables.*»[798]

Versée au dossier du suicide, mais démentie de manière cinglante par les courriers de l'époque, une agacerie apocryphe de Paul Signac, qui a confié avoir, lors de sa visite en Arles en 1889, retenu Vincent du suicide – «Il voulut boire à même un litre d'essence de térébenthine qui se trouvait sur la table de la chambre» – ne mérite que le mépris.[752-1]

N'y tenant plus Vincent réclamera de sortir de l'hospice et de retourner dans le Nord. Trouver un point de chute prendra d'autant plus de temps qu'il y met une condition: «*La chose principale est de connaître le médecin pour qu'on ne tombe pas en cas de crise dans les mains de la police pour être transporté de force dans un asile.*»[808] Quand Theo aura pu prendre contact avec le docteur Gachet que lui a recommandé Camille Pissarro, le choix sera fixé sur Auvers-sur-Oise. Le 16 mai 1890, Vincent lâche la Provence de son bonheur, de ses misères et de sa gloire future et prend le train pour Paris.

[7] *Le Dauphiné Libéré*, 5 avril 1953

3

Auvers

Sort enviable avec la liberté recouvrée, serait-on tenté de penser au moment du retour dans le Nord après l'année d'étouffante réclusion subie. Avec une joie intense, il retrouve son frère, indéfectible soutien depuis maintenant dix ans, il fait la connaissance de Johanna épousée l'année précédente et de Vincent, son petit neveu âgé de trois mois, nommé «après lui». Johanna lui trouve bonne mine, davantage de force qu'à Theo dont la santé se dégrade. Vincent est également ravi: «*Jo a fait sur moi une impression excellente, elle est charmante et bien simple et brave. Oui, cela me paraît aller vraiment aussi bien que possible pour le moment*».$_{RM19}$ Dries Bonger, l'ami de Theo et le frère de Johanna que Vincent connaissait depuis son séjour à Paris, vient saluer le revenant accompagné d'Annie, son épouse néerlandaise. Avec émotion, Vincent revoit dans une mansarde louée au marchand Julien Tanguy quantité des œuvres expédiées au fil des mois.

Il commence à être connu. A l'instigation d'Emile Bernard, un jeune critique parisien a écrit un article vantant sa peinture dans une revue, certes naissante et parfaitement confidentielle, mais c'est un début. Joseph Isaäcson, un peintre que Theo avait rencontré à Paris, a pour sa part publié un article aux Pays-Bas. Ses œuvres envoyées aux Vingtistes à Bruxelles lui ont valu des compliments : "A l'occasion dites bien à votre frère que j'ai été très heureux de sa participation au Salon des XX où il a trouvé dans la mêlée des discussions, de vives sympathies artistiques»,$_{'858}$ dit Octave Maus, probable auteur de l'élogieuse revue de l'exposition publiée dans *L'Art Moderne*: «Surmonte, ô visiteur, la première commotion devant ces bruyantes, sonores et désordonnées peintures que sont les *Tournesols*$_{®456\ \&\ ®458}$, le *Lierre*$_{®602}$, et surtout la *Vigne rouge au Mont-Major*$_{®495,}$... Et, rouvrant

les yeux, fixe ces trois tableaux extraordinaires et demande-toi si leur fougueux désordre, leur opulence de tons vifs, crus, saignants, sonnants, ne rend pas avec une intensité miraculeuse ce que la vue des réalités a laissé en toi de plus profondément empreint, en cicatrices ».[8] Second tableau de Vincent cédé via Theo, *La Vigne rouge*₍®₎495 – qu'il aurait aimé offrir à sa sœur Wil – sera alors vendue. Il a également été félicité pour les peintures montrées aux Artistes indépendants à Paris : « Tes tableaux sont bien placés & font très bien. Il y en a beaucoup qui sont venus pour me prier de te faire leurs compliments. Gauguin disait que tes tableaux sont le clou de l'exposition. »₈₅₈ Ou, un mois plus tard : « Tes tableaux à l'exposition ont beaucoup de succès. L'autre jour Duez m'arrêtait dans la rue & disait, faites des compliments à votre frère & dites lui que ses tableaux sont bien remarquables. Monet a dit que tes tableaux étaient les meilleurs de l'exposition. Beaucoup d'autres artistes m'en ont parlé. Serret est venu à la maison pour voir les autres toiles et était ravi. Il dit que s'il n'avait pas un genre où il avait encore des choses à dire il changerait et chercherait dans la voie que tu cherches. »₈₆₂ Vincent a été en prime informé par son frère d'un double coup de chapeau : « *Gauguin et Guillaumin tous les deux alors veulent faire l'échange du paysage des Alpines* ₍®₎662 ». ₈₆₅ Si l'on ajoute qu'il revendique bientôt se sentir, à Auvers « *bien plus sûr de mon pinceau qu'avant d'aller à Arles* » ;₈₇₇ qu'il trouve le lieu agréable et des sujets à profusion ; qu'il regarde « *beaucoup, mais beaucoup comme toi et moi* »₈₇₇ le docteur Gachet qui se montre affable et le rassure sur sa maladie en lui disant « *qu'il trouverait fort improbable que cela revienne, et que cela va tout à fait bien* »,₈₇₇ on serait en droit d'espérer une issue récompensant les efforts, mais, las, un mois et demi après le retour dans le Nord, l'inquiétude reprend et la désespérance l'accable : « *Et la perspective s'assombrit, je ne vois pas l'avenir heureux du tout.* » ᴿᴹ²⁰

Que s'est-il passé pour que tout soudain périclite à l'exception du travail qui va atteindre le rythme sans égal d'une peinture par jour travaillé (si l'on fait fi de la quinzaine de faux tableaux que les catalogues conservent au mépris de toute éthique, à seule fin de couvrir diverses impostures expertes) ?

Invités par le docteur Gachet, le 8 juin, Theo et Johanna sont venus à Auvers et tout va pour le mieux : « *la journée de dimanche m'a laissé un souvenir bien agréable, ainsi on sent bien qu'on est moins loin les uns des autres, et j'espère que nous nous reverrons souvent* ».₈₈₁ Ensemble, ils ont évoqué l'éventualité que Vincent loue une maison qui pourrait servir d'atelier pour lui et de pied-

[8] L'exposition des XX, *L'Art Moderne*, 26 janvier 1890.

à-terre campagnard pour eux. Lui-même s'étonne d'aller si bien : « *C'est drôle tout de même que le cauchemar aie cessé ici à tel point. je l'ai toujours dit à M. Peyron que le retour dans le nord m'en débarrasserait mais drôle aussi que sous la direction de celui-là qui pourtant est très capable et me voulait décidément du bien, cela avait plutôt aggravé* ».[881] Il forme même le projet de s'occuper de ses toiles, les faisant déclouer de leur châssis, d'emporter un lot à Auvers avec un objectif transparent : « *Un jour ou un autre je crois que je trouverai moyen de faire une exposition à moi dans un café. Je ne détesterais pas d'exposer avec Chéret qui doit avoir des idées là-dessus certainement.* »[881]

Appréhender ce qui conduit Vincent au désespoir un mois plus tard se déduit de la lecture de la *Correspondance*. Cette faculté est toutefois aujourd'hui compliquée de plusieurs manières. Croyant sans doute bien faire, les auteurs de la nouvelle nomenclature ont hiérarchisé, inventant la catégorie ésotérique rassemblant les « *Related Manuscripts* », classés à part, sous-classe destinée à abriter les brouillons et autres lettres non envoyées, ou réputés tels. Cette approche de comptable et de censeurs est en elle-même absurde. La première chose décisive pour espérer comprendre est de disposer des écrits classés dans l'ordre chronologique, ce qui permet d'entrevoir ce que leurs auteurs avaient en tête à un moment donné et d'imaginer les raisons qui font, par exemple, qu'une lettre a été recommencée avant envoi. Le classement se mue en catastrophe quand se combinent erreurs de datation et d'appréciation, écartant du corpus des lettres bel et bien transmises au moment où le drame se noue. La relégation a pour conséquence de rendre absolument illisibles les circonstances qui ont précédé le suicide, jusqu'à en rendre la survenue improbable : Vincent ne peut pas mettre fin à ses jours, tout va bien pour lui. Sur ce terreau fleuriront de nouvelles fantaisies comme l'ineffable conclusion de : *The Life*, dernière biographie en date.

Le mois de juin s'écoule tranquille et studieux. La première alarme vient avec la lettre de Theo reçue le 2 juillet : « Mon très cher frère, Nous avons été dans la plus grande inquiétude, notre chéri a été très souffrant, mais heureusement le médecin, qui était inquiet lui-même, disait à Jo hier, vous ne perdrez pas l'enfant de cela. Dans ce Paris le meilleur lait que l'on puisse avoir est un véritable poison. Maintenant nous lui donnons du lait d'ânesse & cela lui a fait du bien, mais jamais tu as entendu quelque chose de si douloureux que cette plainte presque continuelle durant plusieurs jours & plusieurs nuits & que l'on ne sait pas quoi faire & que tout ce que l'on fait a l'air d'aggraver son mal. Ce n'est pas que le lait n'est pas frais, mais c'est dans la nourriture & le traitement des vaches. C'est abominable. Tu penses

que nous sommes heureux que cela va mieux. Jo a été admirable comme tu le penses bien. Une vraie mère, mais elle s'est beaucoup fatiguée, de trop même, puisse-t-elle retrouver ses forces & ne pas avoir de nouvelles épreuves à subir. En ce moment heureusement elle dort, mais dans son sommeil elle se plaint & je n'y peux rien. Si seulement l'enfant qui dort aussi lui, la laisse dormir pendant quelques heures, tous les deux se réveilleront avec un sourire, je l'espère. En général la vie est dure pour elle en ce moment. »[894]

Le premier sentiment de Vincent qui répond aussitôt est : « *je voudrais bien venir vous voir et ce qui me retient c'est la pensée que je serais encore plus impuissant que vous autres dans le cas donné de chagrin. Mais je sens combien cela doit être très éreintant et voudrais pouvoir donner un coup de main. En venant de but en blanc je crains d'augmenter la confusion. De tout mon cœur je partage vos inquiétudes pourtant.* »[896] Cherchant des solutions pour apaiser le trouble, il envisage que Johanna, « *qui partage nos inquiétude et hasards* », vienne avec le bébé se reposer à Auvers. Il imagine qu'elle pourrait être hébergée chez Gachet : « *je crois que ce serait un bon plan de venir loger ici – chez lui – avec le petit, au moins pour un bon mois* ». L'idée semble irréaliste, mais Vincent a des alliés dans la place. Il joint à sa lettre le croquis d'une toile de 30, un grand portrait d'une jeune femme assise sur une chaise devant des blés[®774] qu'il appelle « *figure de paysanne* »,[®774] mais qui montre – Johanna l'enregistrera comme un portait de Mlle Gachet, – Elisa Chevalier, plus tard Elisa Bigny, la fille de la gouvernante et compagne du docteur. Il a également peint, les 26 et 27 juin, en l'absence du docteur, le *Portrait de Marguerite Gachet*,[®772] jeune femme d'abord présentée comme : « *sa fille qui a dix-neuf ans et avec laquelle je me figure aisément que Jo sera vite amies* ».[877]

La longue lettre de Theo ne convoyait pas que cette source d'inquiétude, elle lestait l'avenir d'incertitudes : « Nous ne savons pas ce que nous devons faire, il y a des questions. Devons nous prendre un autre appartement, tu sais, dans la même maison au premier ? Devons-nous aller à Auvers, en Hollande ou non. Dois-je vivre sans soucis pour le jour de demain & quand je travaille toute la journée & n'arrive pas encore à éviter des soucis à cette bonne Jo au point de vue de l'argent, puisque ces rats de Boussod & Valadon me traitent comme si je venais d'entrer chez eux & me tiennent à court. Dois-je, quand je ne calcule pas, sans faire des extras & suis à court, leur dire ce qui en est & s'ils osaient refuser, enfin leur dire, Messieurs je risque le paquet & je vais me mettre marchand en chambre ? »[894]

Tel est le nœud qui précipitera l'issue. Theo ne parvient plus à faire face. Curieusement, Johanna n'escamotera cette lettre. Seulement mise à l'écart, elle sera publiée quelque trois quarts de siècle après sa mort. Elle aurait probablement aimé que cet aspect demeurât dans l'ombre et fit de méritoires efforts afin qu'il en fût ainsi, mais la lecture des lettres publiées suffisait à pressentir. Le critique allemand Julius Meier-Graefe arriva à cette conclusion et la publia. Cela eut pour conséquence de fâcher une Johanna qui, finalement identifiée à la lecture qu'elle avait bâtie, – « ah, quand je pense à toutes ces choses, il me vient comme une rancune contre Vincent, car c'est lui qui m'a pris mon bonheur »$_{b2166}$– s'étouffe en 1923 : « Ce que je ne pardonnerai jamais à Meier-Graefe est sa suggestion que Theo, après son mariage, ne pouvait plus subvenir aux besoins de Vincent ».[9] Antonin Artaud, qui savait lire, écrire et sentir dira de son côté que la correspondance *laisse entrevoir* : « De plus, on ne se suicide pas tout seul. Nul n'a jamais été seul pour naître. Nul non plus n'est seul pour mourir. Mais, dans le cas du suicide, il faut une armée de mauvais êtres pour décider le corps au geste contre nature de se priver de sa propre vie. Et je crois qu'il y a toujours quelqu'un d'autre à la minute de la mort extrême pour nous dépouiller de notre propre vie. Ainsi donc van Gogh s'est condamné, parce qu'il avait fini de vivre et, comme le laissent entrevoir les lettres à son frère, parce que, devant la naissance d'un fils de son frère, il se sentait une bouche de trop à nourrir. »[10]

Theo écrit bien que son épouse s'inquiète pour l'argent et qu'il ne sait plus faire face à ses obligations *s'il ne calcule pas*. L'une d'elles est son engagement à subvenir aux besoins de son frère. C'est cela qui lui fait regarder l'ultimatum qu'il envisage comme son « devoir » : « Je crois que j'arrive en t'écrivant à cette conclusion que c'est mon devoir & que si Moe, ou Jo, ou toi, ou moi, nous nous serrons un peu le ventre, cela ne nous avancerait à rien & qu'au contraire, toi & moi en nous remuant dans le monde non en pauvres bougres qui ne mangent pas, mais au contraire en tenant bon courage & en vivant tous soutenus par notre amour mutuel & notre estime mutuelle, nous irons bien plus loin & nous accomplirons notre devoir & notre tâche avec bien plus de sérénité qu'en pesant chaque bouchée de pain. Qu'en dis tu mon vieux ? Ne te casse pas la tête pour moi ou pour nous mon vieux, sache-le que ce qui me fait le plus grand plaisir c'est quand tu te portes bien & quand tu es à ton travail qui est admirable. Tu as déjà trop de feu, et nous devons être encore bon à la bataille d'ici

[9] Johanna Van Gogh à M. Patch, *in* Van der Veen, 2009, p. 287
[10] Antonin Artaud, Van Gogh, le suicidé de la société, 1947

longtemps, car nous bataillerons toute notre vie sans prendre l'avoine de grâce que l'on donne aux vieux chevaux de grande maison. Nous tirerons la charrue jusqu'à ce que cela ne marche plus & que nous regarderons encore avec admiration le soleil ou la lune, selon l'heure. Nous aimons mieux cela que d'être mis dans un fauteuil à se frotter les jambes comme le vieux marchand à Auvers. Dis vieux, fais tout pour ta santé, moi aussi j'en ferai autant, nous avons trop dans la caboche pour que nous oublions les pâquerettes & les mottes de terre fraîchement remuées, et les branches de buisson qui germent au printemps, ni les branches d'arbres dénudées qui frissonnent en hiver, ni les ciels sereins bleus limpide, ni les gros nuages de l'automne, ni le ciel gris uniforme en hiver, ni le soleil comme il se levait au-dessus du jardin des tantes, ni le soleil rouge se couchant dans la mer à Scheveningen, ni la lune & les étoiles une belle nuit d'été ou d'hiver, non, arrive ce qui arrive, voilà notre possession. Est ce assez, non, moi j'ai & toi tu auras, je l'espère de tout mon cœur, un jour une femme à qui tu pourras dire ces choses-là & moi dont la bouche est souvent close et dont la tête est souvent vide, c'est par elle que les germes qui plus que probable viennent de très loin mais qui ont été transmis par notre père & notre mère bien aimés, ils pousseront peut être pour que je puisse devenir au moins un homme & qui sait si mon fils s'il peut vivre & si je puis l'aider, qui sait ne sera-t-il pas quelqu'un. Toi tu as trouvé ton chemin, vieux frère, ta voiture est déjà calée & solide & moi j'entrevois mon chemin grâce à ma femme chérie. Toi, calme toi & retiens un peu ton cheval pour qu'il n'arrive pas d'accident & moi un coup de fouet de temps en temps ne fait pas de mal. »[894] Ton portrait de Mlle Gachet doit être admirable & je serai content de le voir, oh ces petites taches d'orangé dans le fond. Le croquis du paysage me fait penser à quelque chose de très beau. Je serai content de le voir. La lettre du père Peyron était bonne. Ces gens-là sont tout de même de bonne trempe. Dis donc, prochainement quand Jo sera un peu plus forte & le petit remis, il faudrait que tu viennes passer les jours ici, au moins un dimanche & quelques jours de plus. Les salons sont fermés mais tu n'y perds pas grand chose car nous irons voir ensemble le Quost, qui décidemment est un beau tableau. Nous irons lui demander si je puis l'exposer sur le Boulevard en vitrine, s'il n'est pas trop grand. Mais il faut que cela aille & de toi il y aura aussi quelque chose, vieux, va ! Il faut bien que vous soyez ensemble, car c'est toi qui m'as indiqué ce beau tableau de Quost. Sais tu que je t'ai dit que j'avais acheté ce beau tableau de Corot que ces c... de B & V. disaient ne pas être de vente. Tersteeg l'a vendu à Mesdag avec 5000 de bénéfice & Mesdag en est si content qu'il en veut d'autres

comme cela & qu'il écrit à Arnold & Tripp de lui en chercher de comme cela. Cela m'a fait plaisir, mais B. & V. recommenceront tout de même demain. A toi mon vieux frère, les couleurs partent. Je te serre bien la main & suis content que le petit & la maman dorment tranquillement, ton, Theo. Ce matin je me suis réveillé avec les mêmes idées. C'est décidé d'une façon inébranlable, en sortant pour commencer je vais louer l'appartement en question. Le gamin a bien dormi, il va bien ce matin. Adieu.»[894]

Vincent ne semble pas d'abord s'inquiéter outre mesure pour la pesante question de l'argent qui rend Johanna tellement soucieuse, ni non plus pour l'éventuel départ de Theo de chez Goupil : *«Que veux-tu que je dise quant à l'avenir peut-être peut-être sans les Boussod. – Ce sera comme ce sera, tu ne t'es pas épargné du mal pour eux, tu leur as servi avec une fidélité exemplaire tout le temps. Je cherche moi à faire aussi bien que je peux mais ne te cache pas que je n'ose guère y compter d'avoir toujours la santé nécessaire. Et si mon mal revenait tu m'excuserais, j'aime encore beaucoup l'art et la vie mais quant à jamais avoir une femme à moi je n'y crois pas très fort. Je crains plutôt que vers mettons la quarantaine – mais ne mettons rien – je déclare ignorer, mais absolument absolument, quelle tournure cela puisse encore prendre.»*[896] Quelle que soit la bonne volonté, la précarité pèse, menaçant tout projet.

Theo va répondre par retour le jeudi 3 juillet – dans une lettre qu'il date par distraction du « 5 juin », avant de transformer juin en juillet, mais négligeant de rectifier le jour – l'invitant à Paris à partir du dimanche 6 : « Il n'y a pas de raison pour que tu recules ta venue, non que nous n'apprécions pas que tu as voulu venir partager mes douleurs, au contraire, merci, mais avec un malade moins qu'il y a de monde, mieux cela vaut. Viens donc si tu veux Dimanche avec le premier train, tu verras le matin Walpoole Brooke qui vient voir tes tableaux chez Tanguy, ensuite un Bouda japonais que j'ai vu chez un brocanteur & après cela nous allons déjeuner chez nous pour voir tes études à toi. Tu resteras chez nous tant que tu voudras & tu nous donneras conseil pour l'arrangement de notre nouvel appartement. Probablement Dries & Annie viendront au rez-de-chaussée & ils auront un petit jardin dont nous, naturellement, profiterons. Si cela veut marcher avec les deux femmes cela promet du bon. Peut-être bien que Dries viendra chez nous. J'ai beaucoup de chance dans les affaires sinon comme ventes de tableaux de fr. 800000000000, mais j'ai entre autres vendu deux Gauguin pour lesquels je lui ai envoyé le montant. […] Bonjour frère, nous comptons te voir dimanche.»[896]

Vincent ne répondra pas au courrier de son frère, mais prendra le premier train pour Paris le dimanche matin 6 juillet. Son premier courrier alarmant est la lettre – écartée du corpus, réputée dater du lendemain, décrétée «non envoyée» et exilée parmi les «*related manuscripts*» – qu'il écrit et abandonne chez son frère avant de filer à l'anglaise, ainsi que l'a pressenti Robert Harrison l'auteur de la première mise en ligne de la *Correspondance*. Le court billet dit : «*Cher frère & sœur, Mon impression est qu'étant un peu ahuris tous et d'ailleurs tous un peu en travail, il importe relativement peu d'insister pour avoir des définitions bien nettes de la position dans laquelle on se trouve. Vous me surprenez un peu, semblant vouloir forcer la situation étant en désaccord. Y puis je quoi que ce soit – peut-être pas – mais ai je fait quelque chose de travers ou enfin puis je faire chose ou autre que vous désireriez. Quoi qu'il en soit, en pensée encore une bonne poignée de main – et cela m'a quand même fait beaucoup de plaisir de vous revoir tous. Soyez en bien assurés. b. à v. V.*» _{RM22}

Les indices qui suggèrent de placer au 6 juillet ce billet non daté – jadis correctement classé par Johanna qui savait fort bien à quoi s'en tenir, si l'on tient compte de son évocation du départ en «grande hâte» et des efforts qu'elle déploiera pour dissimuler ce que Vincent appellera des «*querelles domestiques*» – sont diverses. L'écriture est particulière ; le papier à lettre n'est pas celui que Vincent utilise d'ordinaire ; la signature se réduit à un simple «*V.*». Il en est quelques autres, mais c'est l'analyse du propos ainsi que toute une série de recoupements avec des courriers postérieurs qui imposent la datation. Une lettre écrite par Vincent six jours plus tard donne, par exemple, un prétexte, fatalement non livré sur l'instant, au départ précipité sans attendre la venue d'Armand Guillaumin : «*Je regrette beaucoup de ne pas avoir revu Guillaumin, mais cela me fait plaisir qu'il ait vu mes toiles. Si je l'avais attendu j'aurais probablement resté à causer avec lui de façon à perdre mon train*».[898] Si Vincent juge nécessaire d'exposer, le 12 juillet, la raison de son départ précipité, c'est bien qu'il n'en a pas fourni sur l'heure.

Le déroulement de la journée du 6 juillet où le drame se noue peut être assez facilement reconstitué. Livrant quelques toiles récentes, Vincent a d'abord retrouvé Theo chez lui et, ensemble, ils se sont rendus chez Tanguy avec Walpole Broke que Vincent avait ainsi annoncé à son frère : «*Il viendra probablement te voir un Anglais, australien, nommé Walpole Brooke, demeurant 16 Rue de la grande chaumière – je lui ai dit que tu lui indiquerais une heure où il pourrait venir voir mes toiles qui sont chez toi*».[896] Le voyait-il en acquéreur probable ? Rien ne le dit, mais il n'est pas douteux que Vincent a été mécontent de voir ses œuvres montrées dans de mauvaises conditions, trois jours après avoir

appris que Theo, se jugeant chanceux en affaires, trouvait preneur pour les œuvres d'autres artistes dont le grand rival : « j'ai entre autres vendu deux Gauguins pour lesquels je lui ai envoyé le montant ».[897]

Quatre ans plus tard, Octave Mirbeau reproduira dans l'*Écho de Paris* les confidences de Julien Tanguy : « — Ah ! le pauvre Vincent ! Quel malheur, monsieur Mirbeau ! Quel grand malheur ! Un pareil génie ! Et si bon garçon ! Tenez, je vais encore vous en montrer de ses chefs-d'œuvre ! Car il n'y a pas à dire, n'est-ce pas ? ce sont des chefs-d'œuvre ? Et le brave père Tanguy, qui revenait de son arrière-boutique avec quatre ou cinq toiles sous le bras et deux dans chaque main, les disposait amoureusement contre les barreaux des chaises, rangées au fond autour de nous. Tout en cherchant pour ces toiles le jour favorable, il continuait de gémir : — Le pauvre Vincent ! C'en est-il, des chefs-d'œuvre, oui ou non ? Et il en a ! et il en a ! Et c'est si beau, voyez-vous, que quand je les regarde ça me donne un coup dans la poitrine ; j'ai envie de pleurer ! Nous ne le verrons plus, monsieur Mirbeau, nous ne le verrons plus ! Non, je ne peux pas m'habituer à cette idée ! [...] Faut-il qu'un homme pareil soit mort ! Est-ce juste, voyons ?... La dernière fois qu'il est venu ici, il était justement assis à la place où vous êtes ! Ah ! qu'il était triste, je dis à ma femme : « Vincent est trop triste... il a l'œil autre part, bien loin d'ici. Sûr qu'il y a encore du malheur là-dessous ! Il n'est point guéri. Il n'est point guéri ! » Ce pauvre Vincent ! ».[11] La plume de Mirbeau farde sans doute, mais elle ne travestit pas la réalité, la *mansarde* où étaient entreposées les œuvres que Theo ne pouvait conserver chez lui était ce matin-là devenue pour Vincent : « *un trou à punaises* ».[RM20] Pour qu'un artiste vive il faut que ce qu'il produit s'en aille, s'échange, se vende ou se donne, faute de quoi il cessera de créer.

Vincent est ensuite rentré chez Theo avec quelques toiles sous le bras, non pas les siennes, mais certaines de celles échangées avec d'autres artistes, rapatriement dont on trouvera un reflet dans la lettre qui fustige la mansarde de Tanguy rebaptisée *trou à punaises* : « *j'y trouverais un abri moi-même et pourrais retoucher les toiles qui en ont besoin. De telle façon les tableaux s'abîmeraient moins et en les tenant en ordre la chance d'en tirer quelque profit augmenterait. Car – je ne parle pas des miennes – mais les toiles Bernard, Prevost, Russell, Guillaumin, Jeannin, qui s'étaient égarés là – c'est pas leur place.* »[RM20] « S'étaient égarées »... car elles n'y sont plus. Le confirme un courrier plus tardif de Theo mentionnant « le Prévost » présent chez lui le 6 juillet, seule peinture de Charles Prévost de leur collection.

[11] « Le père Tanguy », *Écho de Paris* du 30 janvier 1894, voir Stein, 1986.

Peut-être accompagné de Theo, en voisin, Vincent a ensuite rendu visite, à son ami Henri de Toulouse-Lautrec chez qui il remarque *Mlle Dihau au piano*, toile qu'il rappellera ensuite à Theo : *« Le tableau de Lautrec, portrait de musicienne, est bien étonnant, je l'ai vu avec émotion »*. L'une des raisons de l'intérêt qu'il y porte est, d'évidence, la proximité avec son portrait de *Marguerite Gachet au piano*[®772] peint la semaine d'avant. Les deux compositions sont de conceptions si voisines que l'on pourrait facilement songer que l'une a inspiré l'autre.

Invité à déjeuner, Lautrec revient avec Vincent et, selon une anecdote rapportée par Johanna, ils auraient été pris d'un fou rire potache en croisant un croque-mort dans l'escalier. Rien ne dit quelle remarque de l'un ou de l'autre aurait déclenché leur hilarité.

Le repas du dimanche rassemble également Dries Bonger et Annie sa femme ainsi que la sculptrice Sara de Swart, avec qui Vincent fait connaissance : *« j'ai trouvé bien du talent à cette dame hollandaise »*. Johanna ajoutera dans ses souvenirs une visite du critique Aurier, mais la chose est à tous égards irrecevable.

Lautrec ne s'éternise pas et laisse bientôt les Hollandais entre eux. Vincent entreprend d'accrocher au mur de l'appartement de Theo, lieu qu'il a toujours regardé comme une salle d'exposition, non pas l'une de ses toiles, mais le très innocent tableau de Prévost récupéré chez Tanguy : une femme posant assise en frous-frous, nœud dans les cheveux et à la ceinture, éventail à la main, caniche sur les genoux et pied sur le prie-Dieu. Mais les choses ont changé, Johanna est maîtresse chez elle et s'interpose. L'incident est confirmé par lettre de Theo qui, plus tard, cherchera à arrondir les angles : « Est ce peut être, mais je ne peux pas croire cela, que tu considères comme querelle domestique intense que Jo te demandait de ne pas mettre le Prévost à un endroit où tu voulais l'accrocher. Elle n'a pas pensée te blesser avec cela & certes aurait préféré que tu l'y laisses que de te fâcher pour cela. Son enfant la préoccupe de trop pour qu'elle aie beaucoup le temps de penser à la peinture & quoiqu'elle voie déjà bien mieux que dans le temps, elle ne voit pas toujours de suite ce qu'il y a dedans. Non si c'était cette bagatelle-là je te dirais à toi de la cesser car cela n'en vaut pas la peine que l'on s'en occupe. »[901] Pas plus sot que son frère, Vincent sait évidemment que le souci n'est pas l'incident, mais ce qu'il révèle. Theo avait résumé pour Johanna l'année précédente : « Il est incapable de ne pas

remarquer dans ce qu'il voit ce qui n'est pas comme il devrait et cela crée parfois des conflits.»$_{b2035}$

La tension sera encore creusée par la discussion en hollandais. Vincent, qui se vit Français, a un peu plus tôt réprimé d'une rature «*le son de notre hollandais me…*» après avoir écrit: «*Jo me permettra, j'espère, d'écrire en français parce que après deux ans dans le Midi…*»,$_{873}$ mais il glissera, dans sa dernière lettre, un perfide: «*Je préfère ne pas oublier le peu de français que je sais et certes ne saurais voir l'utilité d'approfondir le tort ou la raison dans des discussions éventuelles de part ou autre – Seulement cela m'intéresserait pas – sur l'avenir*».$_{902}$

La discussion sur l'avenir tourne autour de la question de savoir si Theo va, ou non, quitter ses employeurs et s'établir à son compte. Il envisage de nouveau de s'associer avec son beau-frère mal marié qui déteste absolument son épouse – laquelle semble cordialement le lui rendre – à qui, selon Theo, il cède: «Dries au contraire s'est montré bien lâche & se trouve vraisemblablement sous la domination de sa femme. Il a avoué bien franchement que tout ce que je faisais vis à vis de lui était de l'attirer dans l'appartement en dessous de nous pour avoir sa femme comme une espèce de bonne. Je ne puis pas croire que cela vient de lui. Cependant je ne pensais pas que sa femme était folle à ce point-là. C'est la seconde fois qu'il se retire au moment décisif & cependant tu étais là quand nous en causions & il me répondait carrément que je pouvais compter sur lui. Je n'y comprends rien qu'en mettant cette hésitation sur le compte de sa femme. Que bien lui fasse.»$_{900}$

La cacophonie de la discussion sur l'avenir professionnel de Theo, alimentée par Annie et Johanna, a contrarié Vincent qui jugera «*ces dames*» peu à même de peser le pour et le contre: «*Ici les choses vont vite – Dries, toi et moi n'en sommes nous pas un peu plus convaincus, le sentons nous pas un peu davantage que ces dames. Tant mieux pour elles – mais enfin causer à tête reposée, nous n'y comptons même pas.*»$_{902}$ «Ces dames» est une version revue et corrigée de la charge contre Johanna que Vincent menait dans le brouillon de sa lettre qu'il n'osa pas envoyer: «*Que tu me rassures sur l'etat de paix de ton ménage c'était pas la peine. Je crois avoir vu le bien autant que l'autre côté. – Et suis tellement d'ailleurs d'accord que d'élever un gosse dans un quatrième étage est une lourde corvée tant pour toi que pour Jo.– Puisque cela va bien, ce qui est le principal, insisterais-je sur des choses de moindre importance ? Ma foi avant qu'il y ait chance de causer affaires à têtes plus reposées il y a probablement loin. Voilà la seule chose qu'à présent je puisse*

dire et que cela pour ma part je l'ai constaté avec un certain effroi, je ne l'ai pas caché déjà mais c'est bien là tout. » RM25

C'est après les discussions sur l'avenir de Theo chez les Boussod et sur la perspective de déménager pour un appartement plus vaste que, négligeant d'attendre Guillaumin, Vincent a faussé compagnie à ses hôtes partis en promenade dominicale. Il a abandonné son billet et est précipitamment retourné s'isoler à Auvers.

En 1913, dans son introduction à la *Correspondance* soigneusement expurgée, Johanna résumera ainsi la journée du 6 : « Aux premiers jours de juillet, Vincent est de nouveau venu nous voir à Paris ; nous étions épuisés par la sérieuse indisposition de l'enfant – Theo avait de nouveau conçu le plan de quitter Goupil de se mettre à son compte, Vincent n'était pas satisfait de la pièce où ses peintures étaient entreposées et nous avons parlé du déménagement pour un appartement plus grand, c'était donc des jours de souci et de tension. Il y avait également constamment des visiteurs pour Vincent, y compris Aurier, qui avait, peu auparavant, écrit son célèbre article sur Vincent, et regardait maintenant de nouveau les œuvres avec le peintre lui-même et Toulouse Lautrec, qui est resté pour déjeuner avec nous et a beaucoup ri avec Vincent après avoir croisé un employé de pompes funèbres dans l'escalier. Guillaumin devait également venir, mais c'était trop pour Vincent, il n'a pas attendu sa visite, et est retourné à Auvers en grande hâte ; épuisé et surmené, comme en témoignent ses dernières lettres et ses dernières peintures, dans lesquels on sent s'approcher le désastre imminent, comme la nuée d'oiseaux noirs au-dessus du champ sous l'orage ».

On peut comprendre qu'elle ait préféré, par confort, se contenter d'un rôle de spectatrice et présenter ainsi les derniers jours de Vincent, mais la réalité, la basse matérialité des choses, est différente. Vincent et elle étaient *de facto* rivaux pour l'emploi de l'argent gagné par Theo. Dernière arrivée, elle aménageait activement sa place. La rivalité n'était pas seulement financière, l'emprise de Vincent lui pesait comme le montre une lettre qu'elle adresse l'année précédente à sa sœur Mien : « Si je pouvais seulement rendre Theo plus joyeux ! Mais Vincent réapparaît toujours, Vincent qui n'a rien à faire de satisfaction et de joie, car il pense que le relâchement pourrit la tête – son style est plus de travailler et de se battre et il a inculqué ça à Theo ». b4288

Après son retour à Auvers, Vincent a attendu en vain quatre jours une réponse à son billet, puis s'est décidé à rédiger la longue lettre qu'il poste le 10 juillet. Il faut la citer dans son intégralité du fait de son importance et parce que, mal datée et réputée non envoyée, elle a été, elle aussi, mise à l'écart du corpus, reléguée parmi les *Related Manuscripts* de l'édition officielle et «définitive» de la *Correspondance*:

: «*Mon cher Theo & chère Jo,*

de ces premiers jours-ci, certes, j'aurais dans des conditions ordinaires espéré un petit mot de vous déjà. Mais considérant les choses comme des faits accomplis – ma foi – je trouve que Theo, Jo et le petit sont un peu sur les dents et éreintés – d'ailleurs moi aussi suis loin d'être arrivé à quelque tranquillité. Souvent, très souvent je pense à mon petit neveu – est ce qu'il va bien. Jo voulez vous me croire – si cela vous arrive de nouveau, ce que j'espère, d'avoir encore d'autres enfants – ne les faites pas en ville, accouchez à la campagne et restez-y jusqu'à que l'enfant ait 3 ou 4 mois. A présent – il me semble que l'enfant n'ayant encore que 3 mois, déjà le lait devient rare, déjà vous êtes comme Theo fatiguée trop. Je ne veux pas dire du tout éreintée, mais enfin les ennuis prennent trop de place, sont trop nombreux et vous semez dans les épines. C'est pourquoi que je vous donnerais à penser de ne pas aller en Hollande cette année-ci, c'est très, très coûteux toujours le voyage et jamais cela a fait du bien. Si, cela fait du bien si vous voulez à la mère qui aimera à voir le petit – mais elle comprendra et préférera le bien être du petit au plaisir de le voir. D'ailleurs elle n'y perdra rien, elle le verra plus tard. Mais – sans oser dire que ce soit assez – quoi qu'il en soit il est certes préférable que père, mère et enfant prennent un repos absolu d'un mois à la campagne. D'un autre côté moi aussi je crains beaucoup d'être ahuri – et trouve étrange que je ne sache aucunement sous quelles conditions je suis parti – si c'est comme dans le temps à 150 par mois en trois fois – Theo n'a rien fixé et donc pour commencer je suis parti dans l'ahurissement. Y aurait-il moyen de se revoir encore plus calme – je l'espère, mais le voyage en Hollande, je redoute que ce sera un comble pour nous tous. Je prévois toujours que cela fait souffrir l'enfant plus tard d'être élevé en ville. Est ce que Jo trouve cela exagéré. Je l'espère mais enfin je crois que pourtant il faut être prudent. Et je dis ce que je pense parce que vous comprenez bien que je prends de l'intérêt à mon petit neveu et tiens à son bien être; puisque vous avez bien voulu le nommer après moi, je désirerais qu'il eût l'âme moins inquiète que la mienne, qui sombre. Parlons maintenant du Dr Gachet. J'ai été le voir avant hier, je l'ai pas trouvé. De ces jours-ci je vais très bien, je travaille dur et ai quatre études peintes et deux dessins. Tu verras un dessin d'une vieille vigne avec une figure de paysanne. Je compte en faire une grande toile. Je crois qu'il ne faut aucunement compter sur le Dr Gachet. D'abord il est plus malade que moi à ce qu'il m'a paru, ou mettons juste autant, voilà. Or lorsqu'un aveugle mènera un autre aveugle, ne tomberont ils pas tous deux

dans le fossé. Je ne sais que dire. Certes ma dernière crise, qui fut terrible, était due en considérable partie à l'influence des autres malades, enfin, la prison m'écrasait et le père Peyron n'y faisait pas la moindre attention, me laissant végéter avec le reste corrompu profondément. Je peux avoir un logement, 3 petites pièces à 150 par an. Cela si je ne trouve pas mieux, et j'espère trouver mieux, en tout cas est préférable au trou à punaises chez Tanguy et d'ailleurs j'y trouverais un abri moi-même et pourrais retoucher les toiles qui en ont besoin. De telle façon les tableaux s'abîmeraient moins et en les tenant en ordre la chance d'en tirer quelque profit augmenterait. Car – je ne parle pas des miennes – mais les toiles Bernard, Prevot, Russell, Guillaumin, Jeannin qui s'étaient égarés-là – c'est pas leur place. Or des toiles comme celles là – encore une fois des miennes je ne parle pas – c'est de la marchandise qui a et gardera une certaine valeur et la négliger c'est une des causes de notre gêne mutuelle. Cela m'attriste bien un peu de devoir insister sur ce que tu m'envoies une partie au moins de mon mois dès le commencement. Mais je ferai encore mon possible de trouver que tout va bien. Il est certain, je crois, que nous songeons tous au petit et que Jo dise ce qu'elle veut, Theo comme moi, j'ose croire, se rangerons à son avis. Moi je ne peux dans ce moment que dire que je pense qu'il nous faut du repos à tous. Je me sens – raté – voilà pour mon compte – je sens que c'est là le sort que j'accepte. et qui ne changera plus. Mais raison de plus, mettant de côté toute ambition nous pouvons des années durant vivre ensemble sans nous ruiner de part ou d'autre. Tu vois qu'avec les toiles qui sont encore à St-Rémy, il y en a au moins 8 avec les 4 d'ici, je cherche à ne pas perdre la main. Cela c'est absolument pourtant la vérité, c'est difficile d'acquérir une certaine facilité de produire et en cessant de travailler je la perdrais bien plus vite, plus facilement que cela m'aie coûté de peines pour y arriver. Et la perspective s'assombrit, je ne vois pas l'avenir heureux du tout. Ecris-moi par retour si tu n'as pas encore écrit et bonnes poignées de main en pensée, j'espérerais qu'il y eût une possibilité de se revoir bientôt à têtes plus reposées. Vincent. »

Le déplacement de cette lettre au 24 mai et sa transformation en « brouillon non envoyé », dans le nouveau classement de la *Correspondance*, obscurcit la lecture et empêche de saisir l'état d'esprit de Vincent à son retour à Auvers. La certitude de l'envoi est fournie par le mot que Theo adresse à sa mère le 21 août, évoquant la lettre que Vincent écrit « immédiatement après être revenu à Auvers, juste après nous avoir rendu visite », peu après le 6 juillet donc. Theo s'apprête à citer son frère, mais son mot s'achève sans la citation, les autres feuillets n'ayant pas été conservés. Croquant Gachet pour sa mère, Theo s'apprêtait à citer les mots que Vincent consacrait au docteur, nécessairement la formule choc disant qu'il ne fallait aucunement compter sur lui, souligné de deux traits.

La responsabilité de Johanna dans l'expurgation de cette lettre fait peu de doute. En février 1912, ajustant sa compilation, elle proposait au fils du docteur, avec qui elle s'était liée d'amitié, de censurer Vincent : « Maintenant il y a une petite phrase dans les lettres que je vais d'abord vous communiquer, Vincent écrit à Theo au sujet de votre père : « tu feras certes avec plaisir plus ample connaissance avec lui… Il me paraît certes aussi malade et ahuri que toi ou moi, et il est plus âgé et il a perdu il y a quelques années sa femme, mais il est très médecin et son métier et sa foi le tiennent pourtant » – « nous sommes déjà très amis ».$_{877}$ Voyez-vous quelque chose que vous n'aimeriez pas voir imprimé – je peux l'omettre – pour moi je n'y vois rien qui pourrait vous blesser - car malade des nerfs – qui ne l'est pas ? Mais en tout les cas si vous l'aimiez mieux, j'ôterais la phrase ».$_{b2153}$

Cette parenthèse close et la lettre correctement placée, on ne peut s'empêcher de noter combien Johanna, d'abord regardée «*pleine et de bon sens et de bonne volonté*»$_{879}$ a perdu de ses appas, puisque désormais, crime des crimes en période de disette elle est accusée d'être gaspilleuse : «*vous semez dans les épines*». Machine à broyer du noir, la lettre qui consigne le rejet de Gachet ; qui révèle l'indifférence de l'administration de l'asile ; qui dit combien l'entassement de son œuvre chez Tanguy l'accable ; qui résume les efforts rappelant sa puissance de travail et sa production est un appel à l'aide sous le ciel lourd d'une *perspective assombrie*.

Elle semble avoir été perçue ainsi et avoir atteint sa cible puisque, par notable exception, Theo abandonne à Johanna le soin de répondre – chose évidemment impensable sans sa mise en cause. La lettre de Johanna du 11 juillet – qui, accessoirement, signalait la visite de Guillaumin et n'a pas, non plus, survécu à son tri – cherchait l'apaisement.

Dans sa réponse du lendemain, Vincent dit l'avoir reçue «*réellement comme un évangile, une délivrance d'angoisse*», angoisse dont il donne sans ambages la source : «*angoisse que m'avaient causée les heures un peu difficiles & laborieuses pour nous tous que j'ai partagées avec vous. C'est pas peu de chose lorsque tous ensemble nous sentons le pain quotidien en danger, pas peu de chose lorsque pour d'autres causes que celle là aussi nous sentons notre existence fragile. Revenu ici je me suis senti moi aussi encore bien attristé et avais continué à sentir peser sur moi aussi l'orage qui vous menace. Qu'y faire – voyez vous je cherche d'habitude à être de bonne humeur assez mais ma vie à moi aussi est attaquée à la racine même, mon pas aussi est chancelant. J'ai craint – pas tout à fait – mais un peu pourtant – que je vous étais redoutable étant à votre charge – mais la lettre de Jo me prouve clairement que vous sentez bien que pour ma part*

je suis en travail et peine comme vous. Là – revenu ici, je me suis remis au travail – le pinceau pourtant me tombant presque des mains et – sachant bien ce que je voulais j'ai encore depuis peint trois grandes toiles. Ce sont d'immenses étendues de blés sous des ciels troublés et je ne me suis pas gêné pour chercher à exprimer de la tristesse, de la solitude extrême. Vous verrez cela j'espère sous peu – car j'espère vous les apporter à Paris le plus tôt possible puisque je croirais presque que ces toiles vous diront ce que je ne sais dire en paroles, ce que je vois de sain et de fortifiant dans la campagne. Maintenant la troisième toile est le jardin de Daubigny,®776 *tableau que je méditais depuis que je suis ici. – J'espère de tout mon cœur que le voyage projeté puisse vous procurer un peu de distraction. Souvent je pense au petit, je crois que certes c'est mieux d'élever des enfants que de donner toute sa force nerveuse à faire des tableaux mais que voulez vous, je suis moi maintenant, au moins me sens, trop vieux pour revenir sur des pas ou pour avoir envie d'autre chose. Cette envie m'a passée quoique la douleur morale m'en reste.* »898

L'*évangile* n'a évidemment pas, malgré les efforts de conciliation, suffi à dissiper le noir broyé par Vincent dos au mur, finalement prolétaire absolument soumis à l'aide de son frère. Les mots qu'il a écrits sont ceux qui vont bientôt armer son bras : *le pain quotidien en danger… existence fragile… attristé… l'orage qui vous menace… Qu'y faire ? ma vie… attaquée à la racine… mon pas chancelant… J'ai craint… que je vous étais redoutable étant à votre charge…* Tout est dit.

Il aurait fallu, pour que la tendance s'inverse, que quelques ventes d'œuvres apportent la promesse d'un avenir meilleur, mais il n'y a, dans le passé – dans lequel Vincent cherche les clefs des portes de l'avenir – que deux toiles vendues à un prix raisonnable.

Les commentateurs de la *Correspondance* ont bien cru voir la reconnaissance par le marché et la haute critique dans un courrier de Gustave Geffroy – « le premier critique d'art de l'heure présente », selon le brillant compliment de De Goncourt – évoquant désir du collectionneur Paul Gallimard d'acheter deux toiles de Vincent en 1888,595-6 & 858-9, mais la lettre, mal datée, est postérieure à la mort de Vincent. Le marché et la critique se soucient des peintres morts et c'est bien le sens du dernier grief à Theo : « *Car là nous en sommes et c'est là tout ou au moins le principal que je puisse avoir à te dire dans un moment de crise relative. Dans un moment où les choses sont fort tendues entre marchands de tableaux – d'artistes morts et artistes vivants* »RM25 Le passage, n'avait pas été du goût de Johanna qui l'avait caviardé – il est aujourd'hui exilé, parmi les « *Related Manuscripts* ».

Il est simplement un peu trop tôt pour que les ventes prennent la relève et les efforts ont épuisé le *cheval de fiacre* qui n'aurait cependant cédé sa place pour rien au monde. Theo comprend, se veut rassurant, et revient à son tour sur l'éprouvante journée du 6 juillet : « Nous sommes très contents que tu n'es plus autant sous l'impression des affaires en suspens que quand tu étais ici. Vraiment le danger n'est pas aussi grave que tu le croyais. » Il trouve les mots : « tout ira bien. Déceptions certes mais nous ne sommes pas à nos débuts & nous sommes comme les charretiers qui avec tous les efforts des chevaux ont atteints *presque* le sommet de la colline, ils tournent bride & souvent alors avec un nouvel effort ils atteignent le sommet. Si seulement nous pensions toujours à cela ! »[900]

Ses patrons ont ignoré son ultimatum, mais il règle cela d'une phrase, montrant que c'est de peu d'importance. Il envoie 50 francs, ajoute : « Si j'avais le bonheur de faire des affaires pendant mon voyage cela me mettrait encore plus à l'aise » et part accompagner Johanna et leur fils aux Pays-Bas que les grands-parents veulent voir. Il annonce être de retour à Paris sous huit jours – ne devant prendre ses deux semaines de vacances qu'à la mi-août. En fait, il sera absent quatre jours. Il arrive chez sa mère à Leiden le 15 au soir et part le 17, pour La Haye – la lettre qu'il adresse à Johanna le 18 juillet, indiquant qu'il n'avait pas sa femme et son fils à ses côtés au réveil, montre qu'il n'a pas dormi à Leyde. Il dort à Bruxelles et est de retour chez lui à Paris le 18 juillet au soir.

Le 16, ou le 17, Vincent a pris sa plume pour répondre à ce frère qui réclamait *un coup de fouet de temps en temps*, qui entrevoyait *son chemin grâce à sa femme chérie*. L'enjeu de la missive, elle aussi passée à la trappe, est évidemment un rappel pour qu'il gouverne son ménage, ainsi qu'il le lui avait écrit en mars : *« Mon pauvre frère prends donc les choses comme elles sont, ne t'affliges pas pour moi, cela m'encouragera et me soutiendra davantage que tu ne croies de savoir que tu gouvernes bien ton ménage. Alors après un temps d'épreuve, pour moi aussi peut-être il y reviendra des jours sereins. »*[857]

Afin que Theo trouve sa lettre à son retour, il l'a adressée à Paris. Mal lui en a pris, le courrier est réexpédié en Hollande par les gardiens de l'immeuble, plus vraisemblablement à la demande de Johanna qu'à celle de Theo qui ne devait pas rester deux jours complets à Leiden. Johanna l'intercepte et lit. Elle n'avait pourtant pas l'avantage d'ignorer ce que l'ouverture d'une lettre adressée à un tiers inspirait à Theo. En janvier 1889, peu après leur rencontre, elle avait confié à son petit frère une lettre à poster pour Theo

et le gamin l'avait égarée, ou bien l'avait mise de côté le temps de la lire. La recevant avec deux jours de retard Theo notait : « on peut voir que quelqu'un a ouvert l'enveloppe, mais au moins l'indiscret qui l'a trouvée a été assez bon pour me la renvoyer. Je pense qu'il est indigne d'ouvrir une lettre, mais c'est probablement quelqu'un que nous ne connaissons pas et ne connaîtrons jamais. » Elle-même interceptera une lettre adressée par Theo à ses parents.

Pas plus que la lettre de Vincent, la lettre de Johanna reconnaissant le viol de correspondance ne survivra au tri très sélectif, tant il aurait été ennuyeux de laisser connaître les termes de ses commentaires et la façon dont Vincent avertissait son frère des menaces pesant sur son dispendieux foyer. On trouve cependant quelques reflets de son propos dans la réponse de Theo qui échappa aux flammes et fut dissimulée un siècle, le temps que la (bonne) légende s'installe :

« Le 22 juillet 1890, Mon cher Vincent, Jo m'envoie de Hollande ta lettre qui nous avait suivie & je la lis un peu avec surprise. Ou as tu vu ces violentes querelles domestiques ? Que nous étions très fatigués par des préoccupations ininterrompues au sujet de l'avenir de nous tous, oui, qu'avec cette affaire vis-à-vis de la maison je ne savais pas très bien ce qui était mon intérêt, oui, mais vraiment je ne vois pas les querelles domestiques intenses dont tu parles. Est-ce la discussion avec Dries ? Certes je lui avais voulu voir un peu plus d'audace à entreprendre quelque chose, mais il est comme cela et ce n'est pas une raison de rompre avec lui. Est-ce peut-être, mais je ne peux pas croire cela, que tu considères comme querelle domestique intense que Jo te demandait de ne pas mettre le Prevost à un endroit où tu voulais l'accrocher. Elle n'a pas pensée te blesser avec cela & certes aurait préféré que tu l'y laisses que de te fâcher pour cela. Son enfant la préoccupe de trop pour qu'elle aie beaucoup le temps de penser à la peinture et quoiqu'elle voit mieux que dans le temps elle ne voit pas toujours de suite ce qu'il y a dedans. Non si c'était cette bagatelle là je te disais à toi de la cesser car cela n'en vaut pas la peine que l'on s'en occupe. J'espère mon cher Vincent que ta santé va bien & comme tu disais que tu écris difficilement & ne me parles pas de ton travail j'ai un peu crainte qu'il y a quelque chose qui te gêne ou qui ne marche pas. Dans ce cas va un peu voir le Dr Gachet il te donnera peut être quelque chose qui te remette bien. Donne-moi de tes nouvelles aussitôt que possible. Mardi dernier j'ai conduit Jo & l'enfant jusqu'à Leiden et j'y suis resté jusqu'à jeudi. La mère est bien un peu vieillie, mais elle était si contente de voir

son petit fils & c'était amusant de voir comme elle le pressait & le rendait content. Wil aussi allait bien & était très gentille pour nous. Jo est restée chez elle encore un jour après mon départ & alors est partie à Amsterdam où elle est encore. J'espère que tout ce monde s'efforcera un peu à ne pas la fatiguer mais qu'on lui laisse un peu de repos, elle en aurait tant besoin car c'est une corvée je t'assure. Malheureusement, comme ici le temps n'y est pas stabile de sorte qu'elle ne peut pas être beaucoup en plein air & l'enfant non plus. Je pense qu'il se pourrait bien qu'elle désire de revenir plus vite que nous avions fait le projet, mais c'est bon d'un autre côté que sa maison ici lui plaise plus que celle de ses parents. Je serai très content quand elle sera de retour car la maison est si déserte ! et le petit me manque aussi. Notre vie, justement par cet enfant est si étroitement liée que tu ne dois pas avoir peur qu'une petite différence, si tu eus vue une puisse occasionner un écartement qui rendra difficilement une conciliation. Ne penses donc plus à cela. Moi le voyage en Hollande m'a fait beaucoup de bien & m'a fait beaucoup me reposer, dont j'avais bien besoin. Espérons que la santé à nous tous finisse à s'améliorer, car la santé c'est beaucoup. Çi-inclus je t'envois fr 50. Ecris-moi vite & crois-moi ton frère qui t'aime, Theo ».[901]

Obsédant 6 juillet donc, toujours ! Theo ne comprend pas ou fait mine de ne pas comprendre. Il sait fort bien que la question ne tourne pas autour de Dries. Il était présent lors de la discussion et l'a écrit à Vincent dans sa lettre précédente : « C'est la seconde fois qu'il se retire au moment décisif & cependant tu étais là quand nous en causions & il me répondait carrément que je pouvais compter sur lui », contrairement à ce qu'il dira un peu plus tard à Johanna : « Il ne savait pas même que Dries a refusé de s'associer. » Sur l'heure, il s'est forgé une vérité diplomatique, bancale servie à son épouse : « Je comprends de la lettre de Vincent que ce qu'il entend par querelles domestiques est mes tentatives d'atteindre mes objectifs sur les questions discutées avec Dries. C'est la seule explication à laquelle je puisse penser, ce n'est assurément pas clair. Tant qu'il n'est pas mélancolique en se dirigeant vers une nouvelle crise, tout allait si bien. »[b2058]

Les mots d'un Theo pris entre deux feux, qui aurait préféré que tout continue à aller bien, n'ont évidemment pu être regardés comme rassurants par Vincent fragilisé. Sa lettre et l'indiscrétion de sa belle-sœur l'ont placé dans une position délicate vis-à-vis d'elle. Elle connaît sa tentative d'avertir son mari de la menace qu'elle représente. Le monde se rétrécit encore.

Le conseil d'aller voir un Gachet pourtant durement disqualifié, afin d'en obtenir quelque potion lui sera apparu comme la preuve que son : *il ne faut aucunement compter sur le docteur Gachet*, n'est pas, malgré son soulignement rageur, plus que le reste pris au sérieux. La «petite différence, si tu en eusses vu une » consentie et la transformation en «bagatelle » de la trop révélatrice dispute autour du Prévost, éloignent les inquiétudes pour le lendemain, mais ils ne résolvent rien.

La réponse était par surcroît tardive. Theo, qui avait reçu la lettre de Vincent à Paris le 19, n'y avait répondu que le 22. Johanna écrit alors quotidiennement à son mari et lui réclame en retour une lettre pour accompagner le petit déjeuner et un échange entre eux a eu lieu entre-temps, Johanna répondant le 22 : «As-tu toujours des nouvelles de Vincent ? Dis-lui que nous résoudrons notre querelle domestique – car nous nous aimons toujours n'est-ce pas. »$_{b4238}$

Vincent va répondre le jour même. Un brouillon d'abord, que Theo trouvera dans ses poches : «*Mon cher frère, Merci de ta bonne lettre et du billet de 50 fr. qu'elle contenait Je voudrais bien t'écrire sur bien des choses mais j'en sens l'inutilité J'espère que tu auras retrouvé ces messieurs en de bonnes dispositions à ton égard. Que tu me rassures sur l'etat de paix de ton ménage c'était pas la peine je crois avoir vu le bien autant que l'autre côté.– Et suis tellement d'ailleurs d'accord que d'élever un gosse dans un quatrième étage est une lourde corvée. tant pour toi que pour Jo – Puisque cela va bien ce qui est le principal insisterais je sur des choses de moindre importance ma foi avant qu'il y ait chance de causer affaires à tête plus reposée, il y a probablement loin. Voilà la seule chose qu'à présent je puisse dire et que cela pour ma part je l'ai constaté avec un certain effroi je ne l'ai pas caché déjà mais c'est bien là tout. Les autres peintres quoi qu'ils en pensent instinctivement se tiennent à distance des discussions sur le commerce actuel. Eh bien vraiment nous ne pouvons faire parler que nos tableaux. mais pourtant mon cher frère il y a ceci que toujours je t'ai dit et je le redise encore une fois avec toute la gravité que puisse donner les efforts de pensée assidûment fixée pour chercher à faire aussi bien qu'on peut – je te le redis encore que je considérerai toujours que tu es autre chose qu'un simple marchand de Corots que par mon intermédiaire tu as ta part à la production même de certaines toiles qui même dans la débâcle gardent leur calme. Car là nous en sommes et c'est là tout ou au moins le principal que je puisse avoir à te dire dans un moment de crise relative. Dans un moment où les chôses sont fort tendues entre marchands de tableaux – d'artistes morts et artistes vivants. Eh bien mon travail à moi j'y risque ma vie et ma raison y a fondu à moitié*[12] *– bon – mais tu n'es pas dans*

[12] Conjugant *fondre* de manière aléatoire, Vincent écrit : *ma raison y a fondrée à moitié*

les marchands d'hommes pour autant que je sache et puisse prendre parti je te trouve agissant réellement avec humanité mais que veux-tu »

Dans cette lettre sur la *débâcle… que veux-tu*, le passage évoquant les inquiétudes domestiques – que Johanna se dispensera de publier – sera de nouveau limpide : *« Pour ce qui est de l'état de paix dans ton ménage je suis autant convaincu de la possibilité le la conserver que des orages qui la menacent. Je préfère ne pas oublier le peu de français que je sais et certes ne saurais voir l'inutilité d'approfondir le tort ou la raison dans des discussions éventuelles de part ou d'autre. Seulement cela m'intéresserait pas. Ici les choses vont vite – Dries, toi et moi n'en sommes nous pas un peu plus convaincus le sentons nous pas un peu d'avantage que ces dames. Tant mieux pour elles. Mais enfin causer à tête reposée nous n'y comptons même pas ».*_{RM25}

Il n'envoie pas son brouillon trop direct qu'il laisse inachevé et le remplace, aussitôt ou le lendemain, le 24, par ce qui deviendra sa dernière lettre : *« Mon cher frère, Merci de ta lettre d'aujourd'hui et du billet de 50 fr. qu'elle contenait. Je voudrais peut-être t'écrire sur bien des choses mais d'abord l'envie m'en a tellement passée, puis j'en sens l'inutilité. J'espère que tu auras retrouvé ces messieurs dans de bonnes dispositions à ton égard. Pour ce qui est de l'état de paix dans ton ménage, je suis autant convaincu de la possibilité de la conserver que des orages qui la menacent. Je préfère ne pas oublier le peu de français que je sais et certes ne saurais voir l'utilité d'approfondir le tort ou la raison dans des discussions éventuelles de part ou autre. Seulement cela m'intéresserait pas. Ici les choses vont vite – Dries, toi et moi n'en sommes nous pas un peu plus convaincus, le sentons nous pas un peu davantage que ces dames. Tant mieux pour elles – mais enfin causer à tête reposée, nous n'y comptons même pas.– En ce qui me regarde je m'applique sur mes toiles avec toute mon attention, je cherche à faire aussi bien que de certains peintres que j'ai beaucoup aimé et admiré.– Ce qu'il me semble en revenant – c'est que les peintres eux mêmes sont de plus en plus aux abois.– Bon – –. mais le moment de chercher à leur faire comprendre l'utilité d'une union n'est il pas un peu passé déjà. D'autre part une union, se formerait elle, sombrerait si le reste doive sombrer. Alors tu me dirais peut-être que des marchands s'uniraient pour les impressionistes ; ce serait bien passager. Enfin il me semble que l'initiative personnelle demeure inefficace, et expérience faite, la recommencerait-on ? J'ai constaté avec plaisir que le Gauguin de Bretagne que j'ai vu était très beau et il me semble que les autres qu'il a fait là-bas doivent l'être aussi.– Peut-être verras tu ce croquis du jardin de Daubigny – c'est une de mes toiles les plus voulues – j'y joins un croquis de vieux chaumes et les croquis de 2 toiles de 30 représentant d'immenses étendues de blé après la pluie. Hirschig a demandé de te prier de vouloir bien lui commander la liste de couleurs ci-jointe chez le même marchand des couleurs que tu m'envoies. Tasset peut les lui envoyer directement à lui contre remboursement mais alors il faudrait lui accorder les*

20%. Ce qui sera le plus simple. Ou bien tu les joindrais à l'envoi de couleurs pour moi en ajoutant la facture ou en me disant combien en est le montant et alors il t'enverrait l'argent à toi. Ici on ne peut pas en trouver de bonnes de couleurs. J'ai simplifié ma commande à moi jusqu'à un minimum bien raide. Hirschig commence à comprendre un peu il m'a semblé, il a fait le portrait du vieux maître d'école qu'il lui a donné, bien – et puis il a des études de paysage qui sont comme les Koning qui sont chez toi à peu près comme couleur. Cela deviendra peut-être tout à fait comme cela ou comme les choses de Voerman que nous avons vues ensemble. A bientôt. Porte-toi bien et bonne chance dans les affaires &c. bien le bonjour à Jo et poignées de main en pensée. b. à v. Vincent. »[902]

Theo – « dont la bouche est souvent close et dont la tête est souvent vide » – adressera à Johanna le 25 juillet : « Il y a encore eu une lettre de Vincent que je trouve incompréhensible. Nous ne sommes pas brouillés avec lui ou entre nous. Il ne savait pas même que Dries a refusé de s'associer. Sa lettre contient quelques dessins de peintures sur lesquelles il travaille qui semblent très belles. S'il pouvait trouver quelqu'un qui en achète quelques-unes, mais j'ai peur que cela prenne encore longtemps. Mais on ne peut pas le laisser tomber quand il travaille si dur et si bien. Quand des jours heureux viendront-ils pour lui ? Il est tellement si profondément bon et m'a tant aidé à continuer à agir. »[b2063]

On ne peut pas l'abandonner quand il travaille si dur et si bien ? La décision aurait été prise ? Seule l'heure propice était attendue et l'impatience de Johanna a provoqué l'incident du six juillet ? Fibre sensible s'il en fut et concerné au premier chef, Vincent aura perçu cela au-delà de la *bagatelle*. C'est si limpide. La lettre de Johanna à Theo du lendemain contient : « Tout le monde adore mon chapeau, bien que je sois pas encore sortie avec toute ma toilette. Comme ce sera merveilleux de nous promener ainsi bras-dessus, bras-dessous ! Quel est le problème avec Vincent ? Sommes-nous allés trop loin le jour où il est venu ? Mon chéri, j'ai pris la résolution de ne plus jamais me quereller avec toi – et de toujours faire ce que tu veux. »[b4241]

Oui, trop loin, ce jour-là où le pain quotidien parut soudain menacé. Theo a pu comprendre, il était lui-même à la torture dans sa lettre du 26 juillet – « Je voudrais tant planifier nos vies de sorte que les abjects soucis d'argent ne fassent pas obstacle à notre bonheur »[b2065] – pour expliquer à « ma chère petite femme à moi » que, compte tenu de nouvelles exigences – mineures – du gérant, le déménagement prévu dans le nouvel appartement qu'ils convoitaient fin juin – « C'est décidé d'une façon inébranlable, en

sortant pour commencer je vais louer l'appartement en question »[894] – lui était soudain apparu déraisonnable et qu'il jugeait préférable d'y renoncer.

Tout coûtait singulièrement cher, et pas seulement ce frère que Theo avait du mal à « laisser tomber », question ouvertement posée entre les jeunes époux. Il avait bien économisé sur le voyage de noces, qui s'était réduit à une journée à Bruxelles, mais la bonne, la laveuse, la repasseuse, la toilette, l'appartement plus grand, les nouvelles dépenses étaient sans comparaison avec celles qui pesaient sur son budget de célibataire en marge duquel Vincent avait vécu dix ans. La chose ne pouvait continuer ainsi.

Il avait fallu à Theo envisager une nouvelle donne. S'établir marchand en chambre lui donnerait le loisir de soutenir Vincent et de vendre ses œuvres si les affaires marchaient bien, et une excuse, un motif véritable de s'affranchir de son engagement à l'aider si les vaches étaient maigres, sans être, lui, le véritable auteur de la trop déchirante décision. Il échapperait ainsi également au contrôle de l'argent perçu, on ne saurait plus combien d'argent tombe chaque mois, versement régulier qui permettait jusqu'alors que chacun exige sa « part ».

Malgré sa nervosité et son anxiété tout au long de la semaine, qu'il regardera ensuite comme prémonitoires, plutôt que d'aller voir son frère aux courriers « incompréhensibles » en forme d'appels au secours, il se dispensera d'une visite dont il aurait eu à se justifier auprès de son épouse inquisitrice. De retour à Paris depuis dix jours et seul, il n'invitera pas non plus ce frère qu'il invitait un mois plus tôt à rester plusieurs jours chez lui. Le fatidique dimanche 27 juillet, il trompera son ennui, son « inquiétude » et sa « panique », avec le « lâche » Dries et la « folle » Annie : « Nous avons convenu de nous retrouver à la passerelle à Passy demain matin à dix heures, s'il ne pleut pas, et de quitter la ville pour Meudon. Annie apporterait le déjeuner ».[b2065]

Le 30 juillet, Johanna recevra une lettre de Theo depuis le chevet de Vincent, qui se veut prudente. Elle annonce cependant « sa vie peut être en danger », dit qu'il fera face quoi qu'il advienne et rapporte : « il m'a dit que tu n'avais pas mesuré la tristesse de sa vie ».[b2066]

Sans nouvelles, le 31 juillet, jour de l'enterrement, Johanna écrit : « Oh j'espère que Vincent va mieux – Que n'ai-je été un peu plus gentille avec lui quand il était avec nous ! »[b4245] Le lendemain, elle sait.

Après quelques pensées bien de sa manière comme : « J'ai toujours pensé que la mort était le pire qui puisse nous arriver », elle y va de demi-regrets tardifs : « Oh, comme j'aurais aimé le voir encore et dire combien j'étais désolée d'avoir été impatiente avec lui la dernière fois. »$_{b2060}$ Irritée ? Impatiente de lui faire entendre quoi ? Que la décision de le laisser tomber était prise ? Quelle différence ? Il ne pouvait vivre sans argent et ce qui mûrissait barrait l'avenir. Le fond compte, pas la forme. Ce que les mots cachent, est transparent, comme les « douces conversations de psychiatre bonhomme » que voyait Artaud, « qui n'ont l'air de rien, mais qui laissent sur le cœur comme la trace d'une petite langue noire, la petite langue noire anodine d'une salamandre empoisonnée. Et il n'en faut pas plus quelquefois pour amener un génie à se suicider ».

4

Coda

Certes, Johanna n'avait pas épousé deux frères, seulement un marchand en vue responsable d'une galerie qui s'était engagé à aider un frère aîné *«mal pris»* dans la vie. Cette jeune femme capricieuse, futile, parfois déprimée, calculatrice, mariée par défaut après un amour déçu, à un homme miné par une maladie incurable, avancée au point de se voir refuser une assurance, ne pouvait pas comprendre grand chose aux enjeux, aux grandes idées. Transplantée à Paris où elle s'ennuyait ferme, sans occupation ni amis, dépourvue de sentiment artistique (même si elle mutile plus tard la lettre qui confie à sa sœur son indifférence),$_{b4292}$ elle pouvait difficilement nourrir d'autre projet que l'amélioration de sa condition de petite bourgeoise et chercher à écarter les obstacles sur le chemin de ce devenir-là.

On peut, certes, compatir à son malheur en la voyant veuve à vingt-huit ans, seule avec son enfant au lendemain du double drame qui la marque à jamais. On peut la voir responsable de la renommée de l'art de Vincent ou encore s'inspirer de sa vie pour en façonner une héroïne de roman. On peut au contraire fustiger son cynisme quand elle fait transférer les restes de Theo à Auvers, un quart de siècle après sa mort pour valider sa présentation de la *Correspondance* qu'elle publie ou s'effarer de ses falsifications, dissimulations, retouches pour manigancer la fable qui mènera gobe-mouches, obligés et autres faire-valoir dispensés de recul critique, mais aussi qui égarera ceux qui s'efforceront d'appréhender la fin tragique de Vincent : «Je ne comprends pas qu'on ne dit pas franchement que les biographies sont emprunts à mon introduction des lettres».$_{b1524}$ Tout est possible, il est même permis d'écrire: «Vingt trois années auront suffi à Johanna Bonger pour construire les fondations inébranlables d'un édifice qui est toujours debout»[13], comme si, apprenant sur le tas, elle avait réussi dans la poissonnerie après avoir hérité d'un lot avarié – il est à se

[13] Van der Veen et Knapp, *Vincent Van Gogh à Auvers*, Chêne, Paris 2009, p. 281.

demander pourquoi, pourvue de si brillantes dispositions, elle n'a pas élargi son affaire. On peut écrire n'importe quoi, être fasciné par le commerce et l'argent qu'il brasse, mais tout cela est après Vincent et d'un intérêt assez médiocre. Seul tenter de cerner la réalité a un sens.

Les rapports entre les deux frères sont captivants. Tant dans leurs détails – car les lettres de Vincent avec leur étonnant pouvoir de conviction montrent que rien n'est jamais acquis pour le trimardeur vivant à la marge – que lorsque l'on prend du champ pour les appréhender. Comment ne pas voir pathétique cette tentative d'inventer, avec les moyens du bord, l'œuvre apparemment chaotique qui changera pour de bon l'œil posé sur la peinture ? Comment ne pas s'étonner devant le pédaleur teigneux et son conciliant porteur d'eau qui ont inventé leur tandem, leur itinéraire, leurs codes, tout jusqu'à la Rome sur laquelle ils marchent et finalement les engloutit ? Comment ne pas remarquer le grand écart dans le courrier d'un marchand de tableaux se constituant une collection personnelle – Theo se fera, par exemple, dédommager en tableaux de l'hébergement d'Arnold Koning – écrivant, dans une même lettre, à son frère sous contrat, au moment où Gauguin acquiert le même statut : « Si tu sentes le besoin de travailler beaucoup pour toi, bon, dis-le & je pense que nous pouvons marcher tout de même »$_{713}$ et : « tu vis & de la façon comme les grands & les nobles »$_{713}$?

La réalité balaie les comptes d'apothicaires qui aujourd'hui fleurissent, s'efforçant d'établir, au sou près, ce que Theo a versé à son frère, sous-entendant qu'il coûtait cher, pour arguer que nulle menace ne planait sur l'aide, pour le présenter en homme généreux. Il l'était, mais payé en retour, il ne faisait pas davantage la charité que ses employeurs ne lui accordaient la leur. A se concentrer sur ce flux d'argent sans tenir compte des œuvres remises en contrepartie, la réalité s'occulte. On oublie qu'un seul de ses dessins s'échange aujourd'hui pour plus d'argent que Vincent n'en a perçu pour son entretien durant ses dix années de peinture. Evoquer un mécénat reviendrait à admettre que les œuvres produites ne valaient pas leur peine. Même si leur valeur marchande restait modeste, elles valaient. Elles valaient nécessairement, puisque leur puissance, leur qualité esthétique, leur intensité n'ont pu varier. Elles allaient valoir davantage et les deux frères le savaient.

Leur valeur outrepassait largement l'entretien de leur artisan. « Le marché de l'art », qui ne s'intéresse que de manière très marginale aux nouveaux

venus, ignorait à peu près tout du travail de Vincent, artiste noyé parmi une petite dizaine de milliers d'autres à Paris, le creuset où des artistes du monde entier alors affluent, cherchant parfois fortune à Montmartre. S'en tenir à cette généralité serait résolument absurde, car cela suppose d'écarter du marché de l'art moderne l'un de ses représentants les plus en vue, averti de mille manières que son frère construisait une œuvre, marchand avisé qui avait fait le pari de sa réussite, un choix d'abord hésitant, mais bientôt conforté par nombre de remarques élogieuses venues du cercle étroit. L'intérêt spéculatif à court terme était sans doute hypothétique, mais il en va toujours ainsi, un artiste doit, avant de percer, «*peindre pendant 10 ans pour rien*». [805] Avant toute reconnaissance, ses œuvres doivent être connues, tout cela prend du temps et ne dépend que très médiocrement de leurs qualités intrinsèques. On ne saurait au demeurant superposer la valeur artistique et l'intérêt spéculatif, dont Vincent était loin d'être dupe.

Il ressasse des rancœurs à longueur de lettres, faisant à l'occasion remarquer qu'un artiste intéressant pour le commerce est un artiste mort : «*Il me semble que G.[oupil] & Cie furent toujours très orthodoxes et regardaient d'assez haut les autres firmes, comme s'ils valaient mieux que les autres commerçants – eh bien ! c'étaient tous des gens de la même farine. Je crois que presque tous les marchands ont ignoré Millet et Daumier. L'excellent leur échappe toujours, disait un amateur, en faisant allusion à la façon dont les marchands avaient traité les études de Corot. Voilà une parole délicieuse. La plupart du temps, leurs opinions sont des lieux communs – comme celles du Joseph Prudhomme de Monnier.*»[436]

Le caractère novateur de son art dans un secteur où la «tradition» était brandie contre l'intrépidité, à un moment où l'impressionnisme apparaît à beaucoup comme l'ultime hardiesse tolérable, rendait, sel versé en permanence sur la plaie d'argent, la probabilité de réussir «*abominable*». Mais il faut citer Theo pour montrer qu'il faisait de son mieux pour que la dette que Vincent voyait soit aussi peu écrasante que possible : « Je suis bien bien content que Gauguin soit avec toi car je craignais qu'il n'aie rencontré quelque empêchement de venir. Maintenant par ta lettre je vois que tu es malade & que tu te fais des quantités de soucis. Une fois pour toute il faut que je te dise une chose. Je considère comme si la chose d'argent & de vente de tableaux & tout le côté financier n'existe pas, ou plutôt que cela existe comme une maladie. Comme il est certain qu'avant une révolution formidable, ou probablement plusieurs révolutions, la question argent ne disparaîtra pas, il faut la traiter comme la vérole si on l'a. C'est à dire prendre les précautions contre les accidents qui peuvent en résulter, mais

sans cela ne pas s'en faire de bile. Tu y penses de trop dans ces derniers temps & quoiqu'il n'y ait pas de symptôme d'accident tu en es souffrant. Par les accidents j'entends la misère & il faut donc, pour ne pas y arriver, aller doucement, ne pas faire d'excès, et éviter les autres maladies pour autant que cela soit possible. Tu parles d'argent que tu me dois & que tu veux me rendre. Je ne connais pas cela. Là où je voudrais que tu arrives cela serait, que tu n'aies jamais la préoccupation. Il faut que je travaille pour de l'argent. Comme à nous deux nous n'en avons pas beaucoup il faut ne pas nous mettre trop sur les bras mais cela pris en considération nous pouvons tenir encore quelque temps même sans vendre quoi que ce soit. Si tu sentes le besoin de travailler beaucoup pour toi, bon, dis le & je pense que nous pouvons marcher tout de même, mais je ne comprends pas le calcul de tant de tableaux à fs 100, si l'on veut qu'ils valent fr 100 ; ils ne valent rien parce que cette ignoble société n'est qu'avec ceux qui n'en ont pas besoin. Mais sachant cela faisons comme elle & disons, nous n'en avons pas besoin. Est ce qu'un homme averti n'en vaut pas deux. Tu peux, si tu veux, faire quelque chose pour moi, c'est de continuer comme par le passé & nous créer un entourage d'artistes & d'amis, ce dont je suis absolument incapable à moi seul & ce que tu as cependant créé plus ou moins depuis que tu es en France. Est-ce que les artistes commençant, les autres ne suivront pas quand nous en aurons besoin au moment où nous ne pourrons plus travailler comme actuellement ? Pour moi j'en ai la ferme conviction. Tu ne sais pas comme tu m'affliges quand tu dis que tu auras travaillé tant que tu sentiras que tu n'auras pas vécu. D'abord je crois que cela n'est pas vrai car justement tu vis & de la façon comme les grands & les nobles. Mais de grâce avertis moi à temps pour que je ne sens pas que tu aies été dans la misère & que tu aies été malade parce qu'il te manquait le morceau de pain pour vivre. »[713]

Pareille dette allant croissant ne s'efface pourtant pas, d'autant moins que Vincent a parfois le sentiment de travailler pour lui-même : « *Actuellement je suis en pleine merde, des études, des études, des études et cela durera encore – un désordre tel que j'en suis navré – et pourtant cela me fera de la propriété à 40 ans.* »[723] Il vit écrasé par ce fardeau : « *Tu auras été pauvre tout le temps pour me nourrir, mais moi je rendrai l'argent ou je rendrai l'âme.* »[743] Il ne se sentira pas libre avant de pouvoir défendre son « *intégrité* », non pas avant d'avoir gagné de l'argent, mais avant d'avoir fait reconnaître qu'il a mérité son pain : « *Écoutez – ce que tu sais que je cherche moi c'est de retrouver l'argent qu'a coûté mon éducation de peintre, ni plus ni moins. Cela c'est mon droit, avec le gain du pain de chaque jour. Il*

*me paraîtrait juste que cela retourne, je ne dis pas dans tes mains puisque nous avons fait ce que nous avons fait à nous deux, et que cela nous cause tant de peine de causer de l'argent. Mais que cela aille dans les mains de ta femme, qui d'ailleurs se joindra à nous autres pour travailler avec les artistes.»*₇₄₁ «*Si je ne suis pas fou, l'heure viendra où je t'enverrai ce que je t'ai dès le commencement promis.*»₇₄₃

Ce qui lui permet de vivre est ce qui menace son existence. Il le sent plus durement lorsque les circonstances s'en mêlent, lorsque les perspectives de réussite se muent en autant de mirages ou lorsqu'il est malade. Tout sort lui serait meilleur, fût-ce la Légion étrangère: «*Car songes-y bien, continuer à dépenser de l'argent dans cette peinture, alors que les choses pourraient en venir là qu'on manquerait d'argent de ménage, c'est atroce et tu sais assez que la chance de réussir est abominable. D'ailleurs cela m'a tant frappé que c'est une telle force majeure qui m'a contrarié. D'ailleurs dans l'avenir il y aurait possiblement encore les sœurs, pour lesquelles il faudrait chercher à prévoir. Peut-être, dis-je, mais enfin, quoi qu'il en soit, si je savais qu'on m'accepterait, j'y irais à la Légion. [...] Si je te parle de m'engager pour cinq ans, ne va pas songer que je fasse cela dans une idée de me sacrifier ou de bien faire. Je suis «mal pris» dans la vie et mon état mental est non seulement mais a été aussi abstrait, de façon que quoi qu'on ferait pour moi, je ne peux pas réfléchir à équilibrer ma vie. Là où je dois suivre une règle comme ici à l'hospice, je me sens tranquille. Et dans le service ce serait plus ou moins la même chose. Maintenant si certes ici je risque fort d'être refusé, parce qu'ils savent que je suis aliéné ou épileptique probable pour de bon (quoique à ce que j'ai entendu dire il y ait 50 000 épileptiques en France, dont 4 000 seulement internés et qu'ainsi c 'est pas si extraordinaire) peut-être qu'à Paris en le disant par exemple à Detaille ou Caran-d'Ache, je serais vite casé. Ce serait pas plus un coup de tête qu'autre chose, enfin réfléchissons, mais pour agir. En attendant je fais ce que je peux et pour travailler à n'importe quoi, peinture compris, j'ai passablement de la bonne volonté. Mais l'argent que coûte la peinture, cela m'écrase sous un sentiment de dette et de lâcheté et il serait bon que cela cesse si possible.*»₇₆₇

Lorsqu'une pétition de voisinage obtient son internement, tout son comportement est désormais suspect – il a pensé, comme après le Borinage, que mourir aurait été préférable: «*Quelle misère, – et tout cela pour ainsi dire, pour rien. Je ne te cache pas que j'aurais préféré crever que de causer et de subir tant d'embarras.*»₇₅₀ Il ménage cependant son frère et nous sommes plus proches de la réalité avec un mot alors adressé à Paul Signac qui lui a rendu visite à la demande de Theo: «*Mais par moments il ne m'est pas tout à fait commode de recommencer à vivre car il me reste des désespérances intérieures d'assez gros calibre*», avant d'évoquer les «*amitiés profondes*» qui ont toutefois «*le désavantage de nous*

ancrer dans la vie plus solidement que, dans les jours de grande souffrance, il puisse nous paraître désirable».[756]

Il avait beau se consoler en rappelant la patience conseillée par *les gens d'expérience,*[805] il lui fallait manger et peindre tous les jours créant la dépendance l'avait pris au piège. Il ne pouvait rester éternellement à la charge de son frère, même s'il espérait encore, à deux mois de l'irréversible, que cela puisse perdurer : «*mettant de côté toute ambition, nous pouvons des années durant vivre ensemble sans nous ruiner de part ou d'autre».*[RM20] Mais que l'aide se tarisse, ou menace de se tarir, et l'inquiétude qui avait sans cesse frappé à son huis ne pouvait manquer de le saisir d'effroi.

La situation exceptionnelle, surgie assez naturellement, Theo ne faisant au départ que prendre le relais de l'aide paternelle, se maintient en raison du caractère particulier de la création artistique. La cause est «socialement défendable» et Theo pourra, en mars 1887, défendre l'aide qu'il accorde, malgré les difficultés, lorsque leur sœur lui demande pourquoi il ne laisse pas Vincent se débrouiller seul : «Il est certain qu'il est artiste, et même si ce qu'il fait à présent n'est pas toujours beau, cela lui servira sûrement plus tard, et alors, ce sera peut-être sublime ; il serait donc honteux de l'empêcher de poursuivre des études régulières. Quoiqu'il manque de sens pratique, s'il acquiert plus de métier, le jour viendra sûrement où il commencera à vendre. Ne crois pas que ce soit l'aspect financier qui me tourmente le plus. C'est surtout l'idée que nous n'éprouvons presque plus de sympathie l'un pour l'autre. Il fut un temps où j'aimais beaucoup Vincent, où il était mon meilleur ami, mais c'est du passé. Les choses semblent encore pires de son côté, car il ne perd jamais une occasion de me montrer qu'il me méprise et me trouve indigne de lui. La situation est presque devenue intenable, chez moi. Personne n'ose plus venir me voir, parce que cela se termine toujours par des disputes».[908] Leur convention ne tient que parce que les deux frères sont exactement dans le même secteur d'art moderne, où l'autre, qui a en quelque sorte remplacé l'un, peut comprendre les raisons de la porte claquée. Theo sait que la patience est nécessaire : «Il est vrai qu'il n'a encore rien vendu, mais cela viendra [...] nombreux sont ceux qui, avant lui, ont longtemps essayé avant de vendre quoi que ce soit». Elle tient aussi parce que Vincent a brûlé ses vaisseaux : «*Ce qui n'est pas bien, car notre chemin est en avant, et retourner sur ses pas c'est défendu et impossible, c'est-à-dire on pourrait y penser sans s'abîmer dans le passé d'une nostalgie trop mélancolique.»*[800] Elle tient enfin car Vincent, en progrès constants, produit des choses toujours plus abouties et plus hardies, plus convaincantes et plus remarquées.

Les encouragements – «*y mettre sa peau*» et autres auto-exhortations, «*la réussite est parfois l'aboutissement de toute une série d'échecs*», pour surmonter les difficultés innombrables, «*Et quelle que soit la gaucherie de ma main, elle devra bon gré mal gré finir par faire ce que ma tête veut*», témoignent que le dessein fut d'emblée d'atteindre au grandiose, même si la chose n'est concédée qu'au moment de son abandon : «*Maintenant que tu es marié nous n'avons plus à vivre pour de grandes idées, mais, crois-le, pour des petites seulement. Et je trouve cela un fameux soulagement, dont je ne me plains aucunement.*»$_{768}$ L'enthousiasme, car Vincent était persuadé de l'existence d'une «*puissance souveraine*» apte à modifier la réalité, venait du sentiment de préparer une révolution, affaire qui toujours presse : «*Il en va de lui [Diderot] comme de Voltaire ; lorsqu'on en lit une lettre, de préférence une lettre sur un sujet banal, on est séduit par la vivacité et l'éclat de l'esprit. N'oublions pas qu'ils firent la Révolution, et qu'il faut du génie pour entraîner son époque et des esprits vides et passifs dans une direction déterminée, pour les convaincre de poursuivre de concert le même but. Je leur présente tous mes respects*».$_{538}$ Seul cela apportera le salut, seul cela vaut qu'on s'y consacre, volant à tout le reste, minutes, heures ou mois : «*Mon cher frère dans la suite nous pourrons certes encore tomber dans la souffrance, dans des erreurs, dans le malheur, je ne dis pas non. Mais nous aurons toujours travaillé dans ce 89-ci avec les Français que nous aimons tant, comme de leur côté aussi ils nous font sentir la patrie. Or cela c'est toujours cela de vécu. Ne parle pas à ta fiancée de cette affaire entre nous, laisse-moi ainsi que je t'ai demandé travailler jusqu'au dernier Mars. Et d'ici là j'aurai fait quelques toiles impressionistes allez.*»$_{744}$

On ne met pas en sourdine les appels du pied de la facilité, on n'accomplit pas pareilles choses sans risques personnels, sans malmener son corps et mettre son esprit à la torture, sans angoisses ni vertige. Personne ne lui avait demandé de venir bousculer les siens et le monde, pas plus que d'aller s'émouvoir où il avait choisi de le faire «*le murmure d'un verger d'oliviers a quelque chose de très intime, d'immensément vieux. C'est trop beau pour que j'ose le peindre ou puisse le concevoir*».$_{763}$ Il n'y avait pas de place pour lui – il n'y en a par définition jamais pour qui apporte la nouveauté – et il construit, sans chasser personne, le savoir-faire personnel de sa «*petite affaire de peinture*», s'octroyant finalement la liberté de tirer sa révérence, cherchant, quand le désespoir le gagna, à trouer d'une balle ce cœur qui battait trop fort. L'écho de cette balle que la fulgurance d'Artaud verra comme le fruit de la «*conscience générale de la société*» finira par émouvoir la «*conscience générale de la société*», la mort de Vincent étant perçue comme une injustice.

Qu'il soit au moins permis d'appréhender le contexte et de lire, dans l'ordre, les derniers mots qu'il a tracés résumant ses derniers efforts avant de succomber.

Appendice

A. Les dates des courriers conservés de juillet 1890

Les premiers numéros et les dates en anglais sont ceux proposés par la nouvelle correspondance. Les numéros entre parenthèses sont ceux de la nomenclature mise en place en 1914. Les éventuelles corrections ou précisions figurent en gras, en français.

Theo à Vincent
894 (T39) Monday, 30 June and Tuesday, 1 July 1890

Dr Peyron à Vincent
895, (not in) Tuesday, 1 July 1890

Vincent à Theo et Johanna
896, 646, Wednesday, 2 July 1890

Theo à Vincent
897, T40, Saturday, 5 July 1890
3 juillet (datée par inattention « 5 »)

Vincent à Theo et Johanna
RM24, 647, Monday, 7 July 1890
6 juillet, billet laissé en dépôt à Paris

Vincent à Theo et Johanna
RM20, 648, Saturday, 24 May 1890
Lettre envoyée le 10 juillet

Vincent à Theo et Johanna
898, 649, on or about Thursday, 10 July 1890
12 juillet (lettre suivant la précédente de deux jours)

Vincent à sa mère et sa sœur Wil
899, 650 between about Thursday, 10 and Monday, 14 July 1890
Samedi 12 juillet

Theo à Vincent
900, T41, Monday, 14 July 1890

Theo à Vincent
901, (not in), Tuesday, 22 July 1890
(envoyée le lendemain)

Vincent à Theo
RM25, 652, Wednesday, 23 July 1890
24 juillet

Vincent à Theo
902, 651, Wednesday, 23 July 1890
24 juillet (reçue «ce matin», le 25, par Theo)

Une vingtaine de lettres échangées par Theo et Johanna après le 11 juillet, rassemblées dans *Brief Happiness,* publiées par le Van Goghmuseum en 1999, constituent un complément indispensable.

B. Les raisons de placer la lettre 648$_{RM20}$ au 10 juillet.

Les arguments majeurs avancés par Jan Hulsker pour placer cette lettre aux alentours du 24 mai sont les suivants : le papier est apparemment le même que celui de lettres de ce mois ; l'écriture est très proche ; nombre de formules sont assez voisines de celles de la lettre 637$_{875}$ du 25 mai (qui, selon ses conclusions, la suivrait d'un jour et qu'il voit comme son brouillon) ; Vincent dit qu'il ne sait pas sous quel statut *il est parti pour commencer*, ce qui renverrait au début du séjour à Auvers comme «*de ces premiers jours-ci*» ou «*dès le commencement*» ; Vincent dit que l'enfant n'a que 3 mois, ce qui n'est pas le cas en juillet et Hulsker fait remarquer que Johanna qui l'a placée en juillet a triché, changeant le 3 en 6 afin que cela convienne à son classement ; les références à la santé de l'enfant seraient, si on place RM20 en juillet, en contradiction avec le fait qu'il l'a vu en bonne santé peu auparavant ; Vincent dit que le lait est rare alors que Theo a évoqué le 5 juillet «le lait de sa mère, qui vient maintenant en abondance» ; dans RM20, Vincent signale des toiles qui *sont encore à Saint-Rémy*$_{RM20}$, cela est incompatible en juillet, car la lettre 644 a signalé leur arrivée le 24 juin «*Maintenant les toiles de là-bas sont arrivées*»$_{891}$; les références au voyage prévu en Hollande seraient anachroniques en juillet, car, la perspective étant acquise, en débattre a cessé d'être d'actualité ; Vincent évoque dans (637) : *J'ai un dessin d'une vieille vigne dont je me propose de faire une toile de 30*$_{875}$ et le même dans RM20 : «*Tu verras un dessin d'une vieille vigne avec une figure de paysanne. Je compte en faire une grande toile.*»$_{RM20}$
Aucun des arguments, que ce soit pour l'écriture, le papier, les formules assez similaires, ne dépasse la valeur d'un indice. Certains supposent une interprétation sans garantie, rien ne montre, par exemple, que les deux évocations de *vieille vigne* renvoient au même dessin ou que toutes les toiles de Saint-Rémy aient été envoyées. L'erreur sur l'âge de l'enfant, bien compréhensible pour un oncle qui vit sans les repères habituels de dates, et sa correction, geste de mère, ne recèle pas nécessairement de turpitude. Une approche plus serrée permet de rejeter le placement en mai et/ou de soutenir la date du 10 juillet.
• On doit considérer que Johanna, qui place la lettre en juillet, n'est pas dans la situation du commentateur s'efforçant de reconstituer la chronologie de la correspondance, avec pour outil sa capacité de déduction, mais bien un témoin direct averti. Elle dispose alors de documents dissimulés à la curiosité biographique, par la suite détruits pour certains, qui empêchent toute erreur de sa part. Peu embarrassée de scrupules, elle aurait, certes, pu placer cette lettre là où cela lui semblait le plus avantageux, mais son placement en juillet, du fait du contenu tout sauf anodin qui la met

personnellement en cause, ne lui est en rien favorable, car il «date» l'inquiétude de Vincent de la journée difficile du 6 juillet, journée dont elle n'a pu oublier les liens possibles avec le suicide. Autrement dit, il faudrait, pour défendre le placement en mai, trouver quelque vraisemblance aux raisons qui auraient poussé Johanna à choisir une «fausse» date. Il n'en est évidemment pas.

• « *de ces premiers jours ci certes j'aurais dans des conditions ordinaires espéré un petit mot de vous déjà…* » L'attaque de la lettre est, en elle-même, discriminante. Lorsque quelqu'un associe une attente et une durée, l'attente couvre toute la période définie. En conséquence admettre que Vincent aurait pu attendre, du 20 au 23 mai, une lettre de Theo (et de Johanna) tandis qu'ils ignorent son adresse sur la majeure partie de la période (au moins jusqu'au 22 mai) suppose que Vincent aurait été incohérent. C'est toujours une très mauvaise approche que de récuser le sens précis des mots écrits pour aborder une exégèse. Aussi longtemps qu'il est impossible de montrer qu'il est erroné, on doit s'en tenir à ce sens. Il est impossible de le contredire car ce sens est confirmé par deux lettres fermement datées montrant que Vincent n'attend pas de courrier de son frère et de sa belle-sœur. La première, le 20, néglige de donner l'adresse, la seconde, un jour plus tard, dit expressément qu'aucun mot n'a été attendu et qu'il n'en est pas attendu avant quelques jours : « *Si vers la fin de la semaine tu pouvais m'envoyer de l'argent, ce que j'ai me tiendra jusqu'alors mais je n'en ai pas pour plus longtemps.* » Vincent n'a donc pas *espéré* de *mot de vous* au tout début de son séjour. L'exégèse aurait dû s'arrêter devant cet obstacle d'autant plus infranchissable que Vincent ne fait pas que dire, il assure en verrouillant d'un « *certes* » entendu que l'on ne saurait évidemment, assurément, certainement, bien sûr, lire à sa guise. Cet obstacle étant apparu négligeable, il n'est que le loisir de reprendre l'herméneutique. On ne voit pas en quoi l'arrivée à Auvers ne serait pas des « *conditions ordinaires* » pour un homme qui déménage plus d'une fois l'an. C'est même, pour la première fois, un déménagement prévu de longue date et garanti, Theo a rédigé un papier en ce sens pour le docteur Gachet que Vincent a nécessairement lu. L'extraordinaire sera la querelle à Paris le 6 juillet et surtout l'ultimatum à ses patrons envisagé par Theo – Vincent ne sait pas encore qu'il a été posé le 7 juillet – qui change la donne et risque de menacer le pain quotidien.

• Le 6 juillet la tentative de Vincent d'accrocher le tableau de Charles Prévost chez Theo et Jo conduit à une confrontation entre Johanna et Vincent comme la dernière lettre de Theo l'atteste.[901] Les deux frères ne possèdent qu'un tableau de ce peintre. Ce tableau était chez Tanguy le matin du 6 juillet. Il n'y est plus. Vincent l'a donc emporté. C'est ce qu'il dit ici indirectement dans « *mais les toiles Bernard, Prevost, Russell, Guillaumin, Jeannin, qui s'étaient égarés là – c'est pas leur place.* » [RM20] La lettre est donc nécessairement postérieure au 6 juillet.

- Avant même de venir à Auvers, Vincent sait que le docteur Gachet n'y est pas toujours présent: «*Quand tu viendras ici nous irons le voir, il vient consulter à Paris plusieurs fois dans la semaine.*»[860] C'est d'ailleurs probablement la raison de son départ de Paris le mardi 20 et de sa rencontre avec lui à Auvers le jour même, délaissant le plan initial de le rencontrer à Paris. Il n'est pas douteux que, lors de leur rencontre, Gachet a précisé ses dates de présence à Paris (du mercredi midi au samedi) puisque l'emploi du temps du docteur est immuable (à l'exception du premier lundi du mois où il dîne à Paris) et puisque «la» raison de leur lien est que le patient sache s'il peut compter sur lui, donc quand. Nous savons par ailleurs que RM20 est écrite deux jours après une visite au cours de laquelle Vincent comptait rencontrer Gachet: «*Parlons maintenant du Dr Gachet. J'ai été le voir avant hier, je l'ai pas trouvé.*» [RM20] Les préparatifs de Vincent – *de ces jours-ci je vais très bien* – pour se qualifier avant d'égratigner l'esculape qu'il va traiter d' «*aveugle*», nous garantissent que le sens de «*je ne l'ai pas trouvé*» est: il ne m'a pas ouvert sa porte (que Vincent ne dise pas s'il en connaît ou en suspecte la motif ne signifie pas qu'il l'ignore). Si l'on préfère, Vincent savait qu'il aurait dû trouver le docteur, mais il n'a pas été reçu. Il n'a donc pas écrit RM20 le surlendemain d'un jour où il sait Gachet à Paris. Cela exclut, en mai comme en juillet, tout vendredi, samedi, dimanche, ou lundi. Or placer la lettre en mai suppose de choisir le samedi 24 et aucun autre jour. La lettre ne date donc pas de mai. On remarquera en passant que le «*je vais très bien*» serait, si la lettre datait du 24 mai, en conflit avec le propos du 21 mai «*A ma maladie je n'y peux rien – je souffre un peu de ces jours ci – c'est qu'après cette longue réclusion les journées me paraissent des semaines.*»[874] Récuser mai permet accessoirement de dater fermement du 10 juillet. Vincent aura trouvé porte close le mardi 8 juillet, car il lui faut quatre jours pour peindre les quatre toiles peintes signalées, cela détermine les dates des deux lettres qui suivent: réponse (détruite) de Johanna le lendemain (11), réponse de Vincent par retour le 12.[898] Enfin, les appréciations de Gachet avant et après le 24 mai sont incompatibles avec le rejet appuyé, et nécessairement fondé, que RM20 recèle.
- La datation de la nouvelle édition de la *Correspondance* n'est que la reprise sans critique de l'erreur de Hulsker agrémentée d'incohérences complémentaires. En recevant l'argent de Theo le 25, Vincent aurait renoncé à envoyer sa lettre de la veille et, déduisent les commentateurs, elle aurait donc été retrouvée par Theo dans les papiers de son frère après sa mort. Cela n'est pas admissible. La lettre a bien été écrite peu après le retour de Vincent à Auvers, sa trace demeure dans le courrier que Theo adresse un mois et demi plus tard à sa mère pour l'instruire des rapports qu'avaient entretenus le docteur Gachet et Vincent: «*Ensuite nous

avons eu mercredi dernier [21 août 1890] le docteur Gachet à dîner. Bientôt je vous enverrai une lettre que vous devriez lire pour y lire pratiquement son opinion sur lui [Vincent]. Après l'enterrement il a été malade d'émotion, mais après il allait un peu mieux. Pendant qu'il était malade il avait écrit sur Vincent et le fera paraître dans un certain temps dans un magazine. Ça peut être bien [...] Le dr Gachet m'avait apporté un croquis qu'il avait fait au crayon d'après un *Autoportrait* de Vincent[®627], il l'avait fait pour se faire la main en vue de graver le même portrait plus tard à l'eau-forte et un petit dessin d'un tournesol. Il est resté le soir jusqu'à minuit et il ne tarissait pas d'éloges pour les choses de Vincent que je pouvais lui montrer. Dans à peu près 15 jours il reviendra, il a promis. Dans une lettre de V. que nous avons trouvée, lettre écrite immédiatement après être revenu à Auvers, juste après nous avoir rendu visite, il dit : ... »[b936] La lettre malheureusement mutilée s'achève ainsi, mais peu importe, il « faut » une lettre « écrite immédiatement après être revenu à Auvers, juste après nous avoir rendu visite ». Ce ne peut pas être le billet laissé chez Theo et Johanna, car il « faut » que la lettre que Theo s'apprête à citer ait donné une appréciation de Vincent sur le docteur, opinion que nous trouvons dans cette seule lettre, Gachet disparaissant ensuite des tablettes : « *Je crois qu'il ne faut aucunement compter sur le Dr Gachet. D'abord il est plus malade que moi à ce qu'il m'a paru, ou mettons juste autant, voilà. Or lorsqu'un aveugle mènera un autre aveugle, ne tomberont ils pas tous deux dans le fossé.* »[RM20]

• L'appréciation de Johanna par Vincent après son passage à Paris en mai est connue par un brouillon et deux lettres fin mai et début juin : « *Jo a fait sur moi une impression excellente, charmante et bien simple et brave* »,[RM19] puis le 5 juin, à Moe : « *raisonnable, affectueuse et simple* »,[878] et à Wil : « *pleine de bon sens et de bonne volonté* »,[879]. Ces mots, fatalement sincères, ne sont pas compatibles avec ceux qu'il lui adresse dans RM20 : « *sur les dents et éreintée [...] vous êtes fatiguée trop [...] les ennuis prennent trop de place et sont trop nombreux [...] vous semez dans les épines* ». On pourrait ajouter la culpabilisation sur le lait devenu rare aux relents de : « mauvaise mère » sorte de : « occupez-vous de votre enfant », ou signaler que « *fatiguée trop* » est un emprunt à la lettre de Theo de la fin juin « mais elle s'est beaucoup fatiguée, de trop même ».[894] Dans ses trois courriers de mai à son frère, Vincent ignore en outre à peu près complètement sa belle-sœur. Hormis la courtoisie de la première ligne, ses lettres s'adressent à Theo seul, servant sans cesse du « *tu* ». Seule la querelle du 6 juillet peut expliquer la modification des relations entre Johanna et Vincent et le ton de RM20.

• Johanna écrit à Vincent, quelques jours après la dispute du 6 juillet.

Cette lettre, détruite, que Vincent a prise *comme un évangile* avait, la chose ne fait pas de doute, leur opposition pour toile de fond (on ne trouve d'ailleurs aucune trace de confrontation en mai). La question est de savoir si la lettre de Johanna pourrait être une lettre spontanée ou s'il s'agit d'une réponse à une mise en cause écrite. Sachant que RM20 appelle une réponse de Johanna et sachant qu'elle a tous les attributs d'une lettre achevée (réputée non envoyée du fait de son placement en mai et de l'absence de réaction de Theo et/ou Johanna alors), il faut déjà privilégier la seconde branche de l'alternative. Si l'on ajoute que la lettre de Johanna rassure ou tente de rassurer Vincent sur la question de l'argent – et pas seulement sur le prétexte de leur querelle –, on comprend que Johanna a été soudain autorisée à intervenir sur ce sujet délicat entre tous. On trouve aisément l'origine de cette incursion. Vincent écrit, dans RM20 : « *D'un autre côté moi aussi je crains beaucoup d'être ahuri – et trouve étrange que je ne sache aucunement sous quelles conditions je suis parti – si c'est comme dans le temps à 150 par mois en trois fois – Theo n'a rien fixé et donc pour commencer je suis parti dans l'ahurissement.* » _{RM20} Pour la première fois, Vincent n'a pas écrit « tu », mais « Theo » évoquant son frère à la troisième personne et sa maladresse pour s'adresser au couple est patente, non pas « vous », mais : « *je trouve que Theo, Jo et le petit…* » _{RM20}

• Les références à l'*ahurissement* que l'on lit dans RM20 : « *Theo, Jo et le petit sont un peu sur les dents et éreintés - d'ailleurs moi aussi [...] je crains beaucoup d'être ahuri [...] je suis parti dans l'ahurissement* » _{RM20} renvoient à l'ahurissement généralisé que constatait le billet abandonné à Paris le 6 juillet : « *Mon impression est qu'étant un peu ahuris tous et d'ailleurs tous un peu en travail* »._{RM24} En mai Vincent n'est pas parti dans cet état, ses deux premières lettres d'Auvers l'attestent.

• Si les courriers de mai et juin ne trahissent pas de préoccupation particulière sur la question de l'argent, elle s'invite cruellement en juillet. On en prendra pour preuve la lettre du 12 juillet dans laquelle Vincent dit, en répondant à Johanna, qu'il a craint que le pain quotidien fût *en danger*. La question devient de savoir si la lettre RM20 reflète cette inquiétude-là. Suffit à le montrer la suggestion de la remise en cause des vacances en Hollande par mesure d'économie – « *c'est très très coûteux toujours le voyage* » _{RM20} (Hulsker regardait la mise en cause comme impossible en juillet, puisque la décision était acquise, mais les mots lourds de Vincent : « *un comble* », montrent justement qu'il s'agit bien de lutter contre quelque chose d'acquis : « *le voyage en Hollande, je redoute que ce sera un comble pour nous tous* »._{RM20}

Les éditeurs de la correspondance, qui reprennent le classement en mai, sont pour leur part persuadés, que RM20 parle d'argent, puisqu'ils jugent nécessaire de rédiger, pour expliciter le « *Theo n'a rien fixé* et *je suis parti dans l'ahurissement* »,_{RM20} une note relevant le millier de francs que Theo a

déboursé pour l'entretien de Vincent et les fournitures entre son retour à Paris et sa mort. La note est introduite par: «Vincent semble s'être inutilement inquiété de ses conditions financières».[RM20] L'objection est triplement niaise, puisque l'inquiétude est par essence prospective, de janvier à décembre ; puisque l'ultimatum de Theo à ses patrons et sa possible démission remettraient nécessairement en cause ce que Vincent a, l'année précédente, résumé de manière imagée: «*indirectement, certes par ton intermédiaire j'ai mangé du pain de chez eux* [*les Goupil*][743] ; puisque le moteur de l'inquiétude permanente est précisément l'effarement de Vincent devant la dette croissante: «*Mais l'argent que coûte la peinture, cela m'écrase sous un sentiment de dette et de lâcheté et il serait bon que cela cesse si possible*».[767] Elle a toutefois l'avantage de montrer clairement que des lecteurs peu suspects d'avoir saisi que Vincent se suicide pour que «*cela cesse*» voient dans RM20 une déraisonnable préoccupation financière... qui condamne absolument le placement en mai, période qui en est exempte.

• Ce qu'on lit dans RM20 à propos de Johanna, du docteur Peyron, de Tanguy, du docteur Gachet, de Theo, de l'enfant ou de lui-même, est incompatible avec tout ce qu'il écrit à propos d'eux tous en mai ou en juin. Il ne peut changer aussi radicalement deux fois d'avis d'un jour sur l'autre sur les questions essentielles, avant et après le 24 mai. Il ne peut pas avoir écrit «*la route est droite*» le lendemain du jour où il écrit «*Je me sens raté. Voilà pour mon compte – je sens que c'est là le sort que j'accepte et qui ne changera plus*». Il ne peut pas avoir écrit: «*Je me sens heureux de ne plus être si loin de vous autres et des amis*» le lendemain du jour où il a écrit: «*Et la perspective s'assombrit et je ne vois pas l'avenir heureux du tout. Écris moi par retour si tu ne l'as pas encore fait.*» Il ne peut pas avoir écrit des choses tellement opposées entre le brouillon supposé et le «propre», cela est sans équivalent non seulement dans sa correspondance, mais dans toute l'histoire de toute la littérature. Hulsker a opposé que la lettre était «irrationnelle», elle ne l'est pas en juillet, mais la placer en mai l'a rend incohérente. Il en va toujours ainsi, une chronologie rigoureuse met les erreurs en relief.

• La question des toiles restées à Saint-Rémy ne saurait être abordée hors de son contexte et sans poser la question de leur nombre. Dans RM20, Vincent dit: «*Mais raison de plus, mettant de côté toute ambition nous pouvons des années durant vivre ensemble sans nous ruiner de part ou d'autre. Tu vois qu'avec les toiles qui sont encore à St Rémy, il y en a au moins 8 avec les 4 d'ici je cherche à ne pas perdre la main. Cela c'est absolument pourtant la vérité, c'est difficile d'acquérir une certaine facilité de produire et en cessant de travailler je la perdrais bien plus vite, plus facilement que cela m'aie coûté de peines pour y arriver.*» Pour résumer brièvement, le contexte est «je travaille» et pour bien monter qu'il ne chôme guère, il fait ce que tout travailleur qui se sent menacé fait, il évoque pour celui qui l'emploie son habileté, son aptitude, ce qu'il a produit et qui n'est pas encore connu. La phrase «*tu vois qu'avec les toiles... perdre la main*» n'est pas

ponctuée, mais les éditeurs de la *Correspondance* ont placé deux virgules intempestives : « *Tu vois qu'avec les toiles qui sont encore à St Remy, il y en a au moins 8, avec les 4 d'ici je cherche à ne pas perdre la main* » et ils ont déduit de leur transformation du texte qu'il y avait alors 8 toiles à Saint-Rémy. La phrase de Vincent dit qu'il y a 8 toiles en tout, quatre à Auvers, quatre à Saint-Rémy. Son but est de montrer sa puissance de travail : encore huit toiles à venir, inconnues de Theo. C'est donc que RM20 ne date pas de mai. Pour deux raisons. La première est que cinq toiles au moins sont arrivées à Auvers peu avant le 24 juin : « *Maintenant les toiles de là-bas sont arrivées, les Iris ont bien séché et j'ose croire que tu y trouveras quelque chose ; ainsi il y a aussi encore des roses, un champ de blé, une petite toile avec montagnes et enfin un cyprès avec une étoile.* »$_{891}$ La seconde est que les quatre toiles d'Auvers que Theo ne connaît pas s'ajoutent aux *Chaumes*$_{®750}$ déjà signalés le 21 et ce qui ferait cinq toiles peintes entre le 21 mai, premier jour travaillé et le 24 mai, cela n'est pas admissible, le rythme serait trop élevé. *Quid* d'autres toiles encore à Saint-Rémy début juillet ? Nous n'en savons rien, peut-être des toiles plus empâtées méritaient-elles un séchage plus long avant envoi, et il n'est pas possible de transformer en certitude l'ignorance dans laquelle nous sommes tenus. Excepté pour les aides : « *je lui ai dit qu'il me semblait suffisant de donner aux garçons une dizaine de francs* »,$_{891}$ nous ne connaissons pas les instructions que Vincent a pu donner pour l'emploi du reliquat de l'argent laissé en dépôt à l'asile (dont une partie a servi à régler l'envoi de toiles en juin). Une provision a pu être faite pour expédier les toutes dernières insuffisamment sèches avant l'envoi du quitus par Peyron du premier juillet.$_{895}$ Le fils Peyron a prétendu avoir « joué à la cible » avec des toiles demeurées là-bas, cela semble peu fiable, mais il est peu douteux que Vincent ait été regardé comme un interné qui avait pour manie de peindre des choses assez étranges, articles qui s'oublient, ce qui affranchit de l'obligation de restitution, encore relativisée par l'éloignement et la mort.

• Dans RM20, Vincent écrit : « *Je peux avoir un logement, 3 petites pièces à 150 par an. Cela si je ne trouve pas mieux, et j'espère trouver mieux* » $_{RM20}$ Il faudrait admettre, avec le classement en mai, qu'un *ahuri* qui ne sait *aucunement* de quel budget il dispose, qui vient de dire longuement qu'il préfère l'auberge, qui est démuni de meubles envisage de louer un trois pièces. Cela ne saurait convenir. En arrivant à Auvers, Vincent hume l'endroit où « *je veux volontiers, très volontiers donner ici un coup de brosse* »,$_{873}$ vivant *au jour le jour*, il cherche sans hâte une chambre : « *J'ai encore rien trouvé d'intéressant en fait d'atelier possible et il faudra pourtant prendre une chambre pour y mettre les toiles qui sont de trop chez toi et qui sont chez Tanguy.* »$_{877}$ La question de son établissement se posera plus tard, le 8 juin lors de la visite de Theo et Johanna à Auvers un projet plus onéreux sera esquissé : « *Reflexion faite, pour ce qui est de prendre cette maison ou bien une autre voici ce qu'il y a. Ici je paye*

un franc par jour pour mon coucher donc si j'avais les meubles la différence de 365 francs ou de 400 ne serait pas à mon avis d'importance très grande et alors j'aimerais bien que vous autres eussiez en même temps que moi un pied à terre à la campagne. »[881]

• Vincent demande, dans RM20, s'il y aurait un moyen *de se revoir encore plus calme.* Superflu sinon, le *encore* suppose qu'ils se sont déjà «revus», ou bien vus deux fois, chose impossible en mai. Le : «*J'espérerais qu'il y eut une possibilité de se revoir bientôt à têtes plus reposées*» ressemble comme un clone au : *avant qu'il y ait chance de causer affaires à tête plus reposée, il y a probablement loin,* (24 juillet), et renvoie évidemment aux mêmes difficultés. Cela condamne de nouveau le placement en mai.

• La phrase : «*Cela m'attriste bien un peu de devoir insister sur ce que tu m'envoies une partie au moins de mon mois dès le commencement*» était lue par Hulsker comme «dès le commencement… du séjour». Rien ne le dit et une lecture plus évidente serait «dès le commencement… du mois», cela ne peut être écrit à une semaine de la fin du mois, d'autant que Vincent dit avoir de quoi tenir jusqu'à cette date. Cette lecture n'a cependant non plus de caractère certain et elle semble contredite par le fait que Theo aurait donné 50 francs à Vincent avant son départ précipité du 6 juillet. Reste l'éventualité que la phrase doive se lire comme «dès le commencement… de la nouvelle donne», même si cela semble de nouveau hypothétique.

• Précisons enfin, pour éviter d'être suspecté de contourner le point réputé délicat de : «*si c'est comme dans le temps à 150 par mois en trois fois*», que *dans le temps* renvoie à la période arlésienne ou plus probablement à l'établissement du «contrat». Hulsker faisait valoir qu'avec les huit versements de mai et juin, Vincent savait, en juillet, à quoi s'en tenir et ne pouvait donc en référer à Arles ou plus tôt, Theo avait *de facto* «fixé» quelque chose. Je lui ai opposé qu'il en était ainsi à première vue, mais que cela ne résistait pas à l'analyse, le propos étant autre. Lorsqu'un danger menace on retourne invariablement au contrat, à l'engagement, à la promesse. Ce danger ne fait aucun doute en juillet et la promesse de Theo est de payer «jusqu'à ce que tu réussisses à gagner ta vie». Vincent fait valoir cet engagement, veut savoir s'il est remis en cause. Si Theo veut être augmenté ou quitter ses employeurs, c'est qu'il est dans la gêne, à court. Il l'est à partir de la fin juin ne parvenant «pas encore à éviter des soucis à cette bonne Jo au point de vue de l'argent, puisque ces rats de Boussod & Valadon me traitent comme si je venais d'entrer chez eux & me tiennent à court.»[894] ou, si l'on préfère, il est alors affecté par «les abjects soucis d'argent», ainsi qu'il l'écrira à Johanna. C'est précisément ce à quoi Vincent fait référence dans RM20 : «*Or des toiles comme celles là – encore une fois des miennes je ne parle pas – c'est de la marchandise qui a et gardera une certaine valeur et la négliger c'est une des causes de notre gêne mutuelle*».[RM20]

Hulsker, dont les mérites dans l'étude de la *Correspondance* sont considérables, s'est donc fourvoyé sur le classement de cette lettre qu'il

jugeait «parmi les plus importantes» de la période d'Auvers. On ne saurait lui en tenir rigueur, le lot commun du chercheur est de commettre des erreurs. Il n'est pas non plus lieu de fustiger sa persévérance, tout honnête homme que l'on se veuille, nous ne sommes pas les meilleurs censeurs de nos méprises. On est cependant en droit de montrer moins de mansuétude envers ses épigones. La recherche n'est pas un concours de fidélité, mais une remise en cause permanente. Vincent en a donné le valeureux exemple.

Principaux ouvrages cités :

Antonin Artaud, *Van Gogh, le suicidé de la société*, Paris, 1947
Martin Bailey, *Young Vincent*, London, 1990.
Pierre Cabanne, *Qui a tué Van Gogh ?* Paris, 1992
Han van Crimpen, L. Jansen et J. Robert, *Brief happiness. The correspondence of Theo van Gogh and Jo Bonger*, Amsterdam 1999
J.-B. de la Faille, *The works of Vincent van Gogh*, Amsterdam 1970.
Jan Hulsker, '*De nooit verzonden brieven van Vincent van Gogh. De paradox van de publicatie*', Jong Holland 14-4, 1998.
Leo Jansen, Hans Luijten and Fieke Pabst, 'Paper endures', Van Goghmuseum Journal, 2002
Leo Jansen, Hans Luyten, Nienke Bakker, *Vincent van Gogh, les lettres*, Actes Sud, 2009 ou http://vangoghletters.org/
Benoit Landais, *L'affaire Gachet*, Layeur, Paris, 1999
Benoit Landais, *L'affaire Marijnissen*, I. N., Bruxelles, 2003
Albert J. Lubin, *Stranger on the Earth*, New York, 1996
Victor Merlhès, *Gauguin Van Gogh, lettres retrouvées*, 1990
Chris Stolwijk and Han Veenenbos, *The Account Book of Theo van Gogh and Jo van Gogh-Bonger*. Leiden, 2002
Louis van Tilborgh, «*Notes on a Donation: the Poetry Album for Elisabeth Huberta van Gogh*», Van Goghmuseum Journal 1995, Amsterdam
Susan Alyson Stein, Van Gogh: a Retrospective. Ed. S.A.S., New York, 1986.